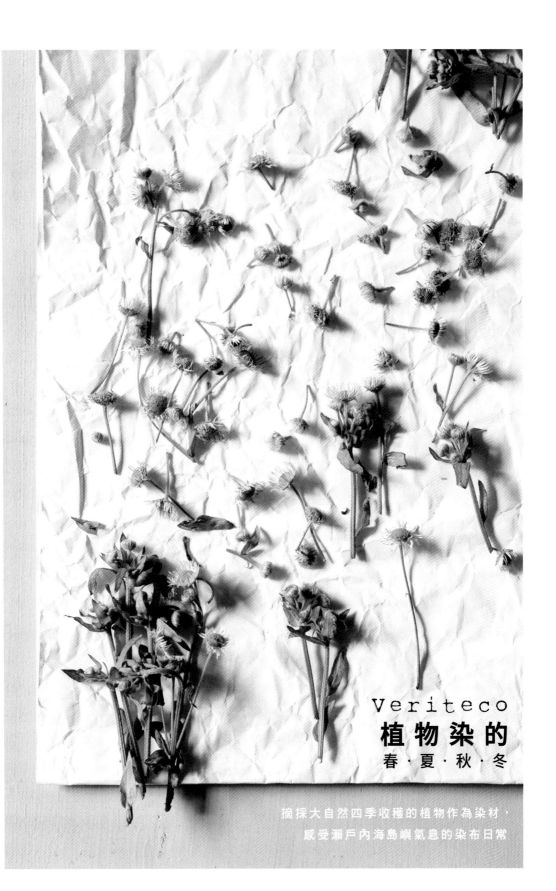

Veriteco

植物染的

春・夏・秋・冬

摘採大自然四季收穫的植物作為染材，
感受瀨戶內海島嶼氣息的染布日常

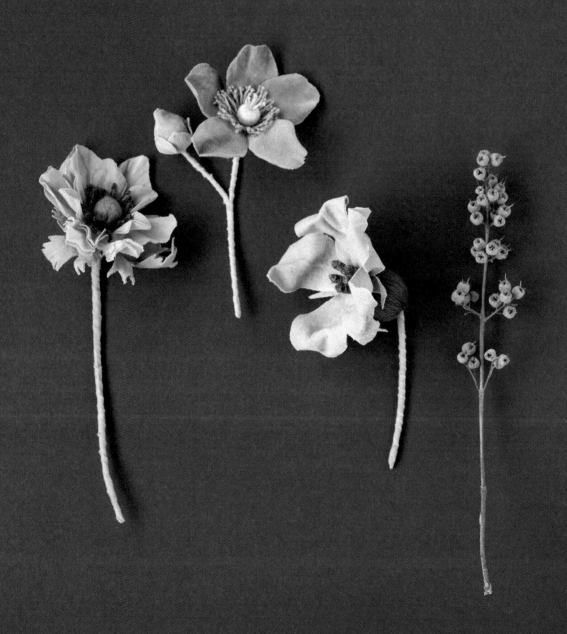

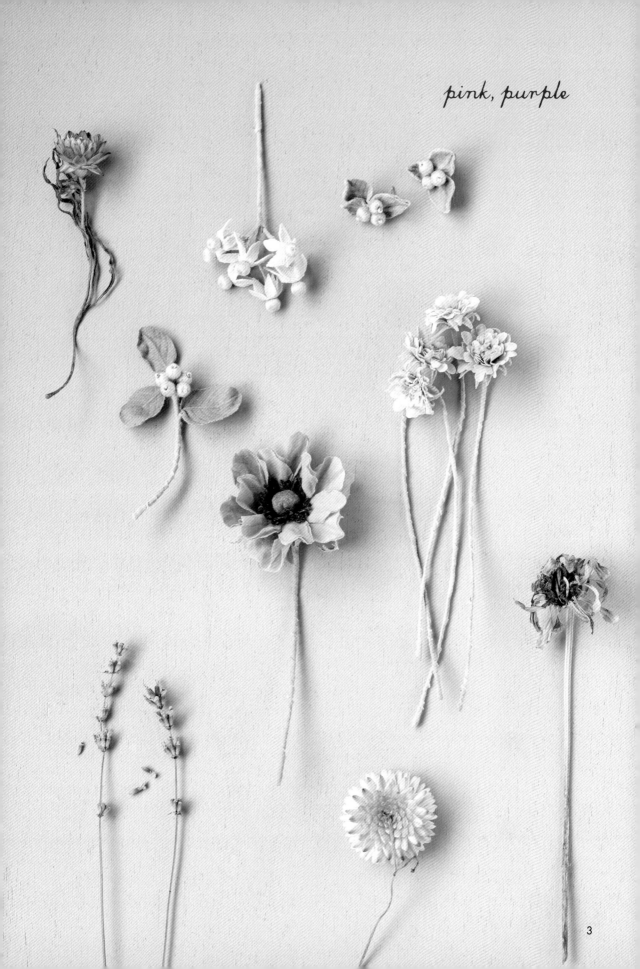

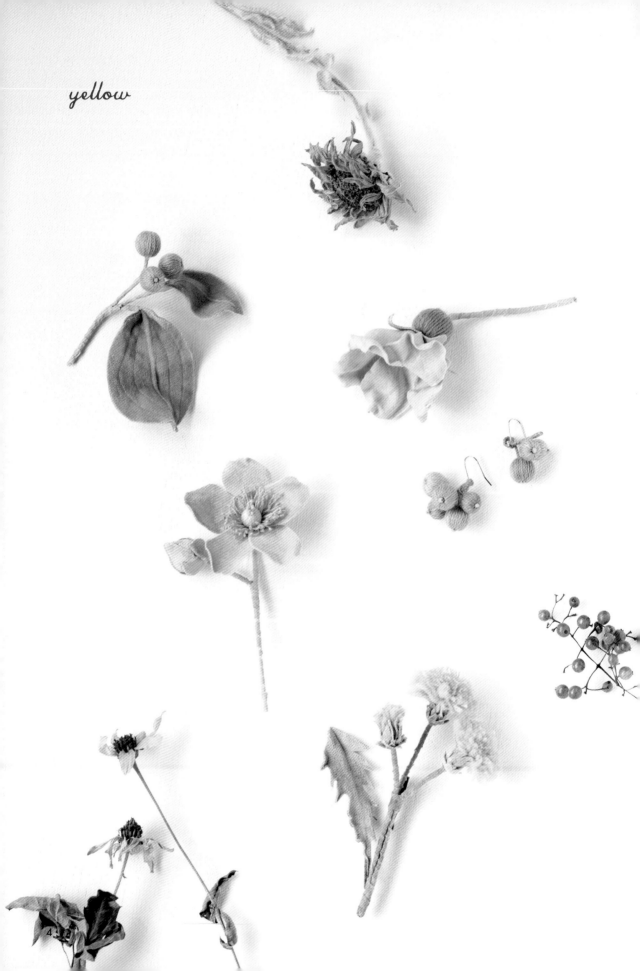

yellow

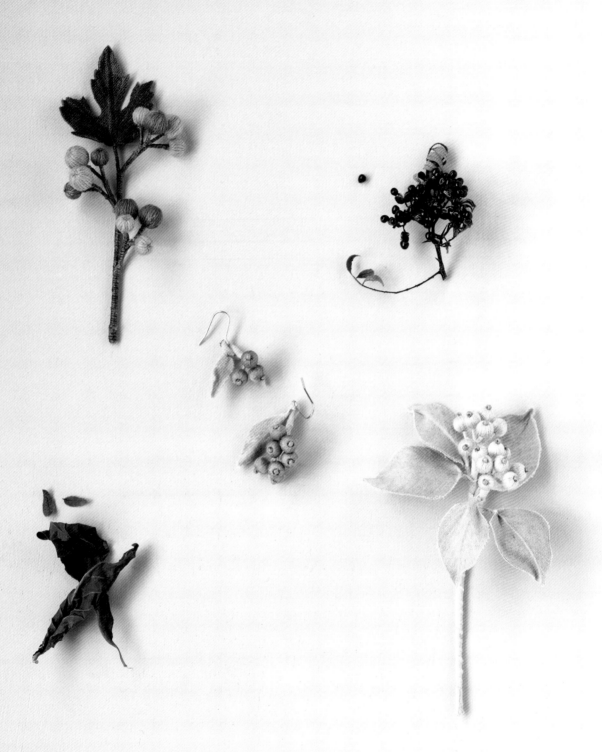

前言

從東京搬到香川縣的豐島後，即將迎接第三個春天了。

第一年在香草園種下栽培的植物和菜園裡的蔬菜，

逐漸成長到足以拿來染色的大小。

第二年起，自己親手從無到有栽種的原料可以進行植物染了。

在我的第一本著作中，使用了市售的花草茶或超市買的材料來染布。

發現從香草園採來的薰衣草乾燥後所染出的顏色，

和我在東京時用市售的花草茶染出的顏色完全不同，

重新深切感受到植物的種類與生長的環境會左右染出的色彩。

豐島的部分地區曾因產業廢棄物遭非法棄置的問題受到全國關注，

但這裡有豐沛的水資源，自古以來稻作和農業興盛。

豐島美術館旁的梯田往瀨戶內海綿延的風景明媚，

是我決定遷居於此的一大主因。

在這座原始大自然環繞的島嶼上，

一整年都能採收各種植物染的原料。

春、夏、秋、冬呈現出來的色彩，隨每季收穫的植物，

感受四季的變化過日子。

每天穿上取自大自然的顏色。

陳年放在衣櫃裡長出黃斑的衣服，經過重新染色改造後，

還是能享受穿出獨創服飾的樂趣。

從逐日染好的各色材質中挑選喜愛的顏色，

以摘來的花朵或果實為範本製成作品。

在能夠專注於製作的環境、染材豐富的地方生活，

親力親為動手創造，每一天都感受到比以往更多的樂趣與喜悅。

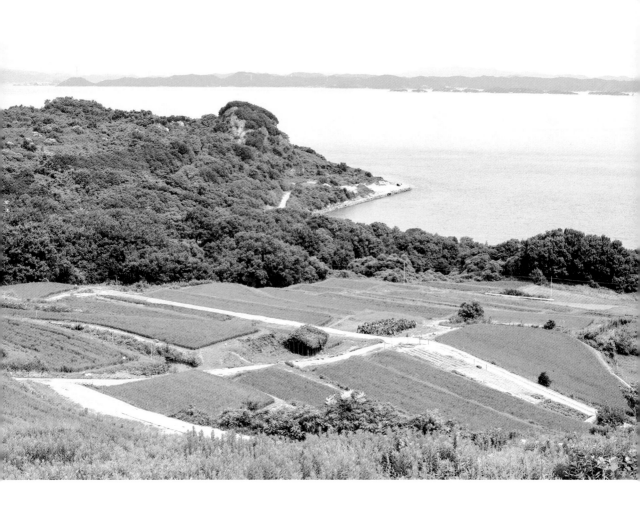

Contents

關於材料

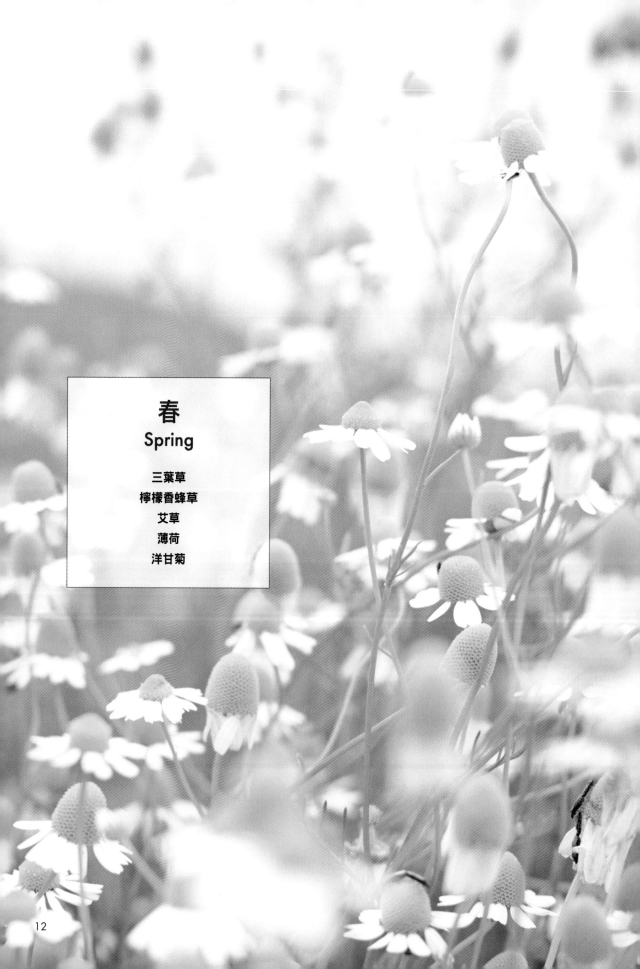

春
Spring

三葉草
檸檬香蜂草
艾草
薄荷
洋甘菊

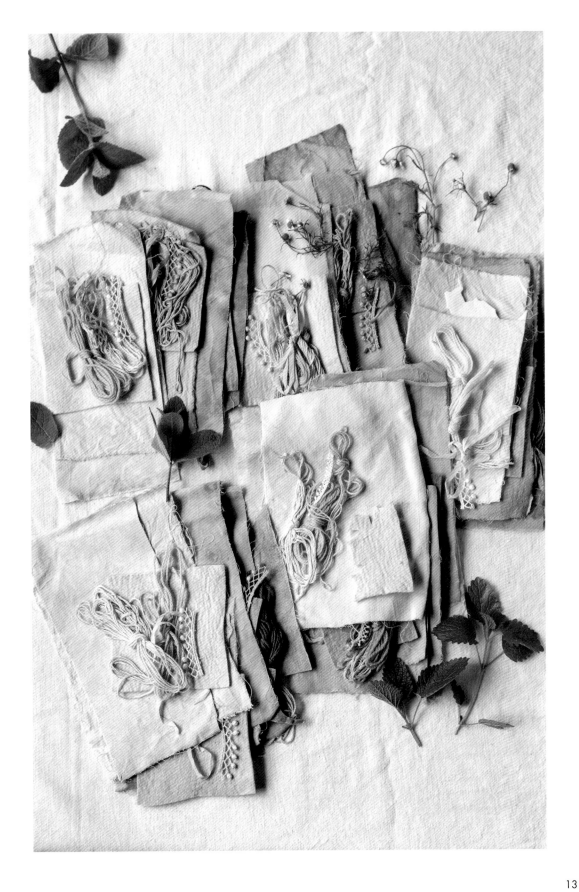

Clover
三葉草

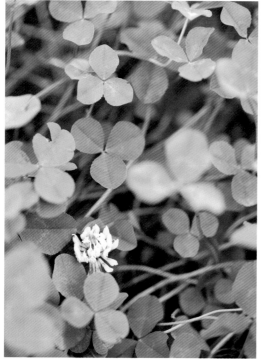

豆科的多年生草本，花期是 4～7 月，在公園、廣場隨處可見的植物，開著白色或紅色的圓形花朵，又名車軸草。相傳若找到四片葉子的三葉草就能得到幸福，因此當我在原野摘採原料時，常忍不住找到忘我。豐島美術館的入口處有一片廣大的三葉草原，從這裡望向瀨戶內海的景色絕美。

摘下花與葉，乾燥後整株皆可用來染色。
明礬媒染呈淡黃的象牙色，銅媒染呈芥黃色，鐵媒染呈卡其色。
每種顏色都讓人聯想可愛的小花，呈現出柔和的色調。

> **染色條件**
> 三葉草（乾燥）20g 泡入 500ml 的水製成染液來染色。

Life idea

小時候我常拿三葉草做成頭冠，是一種很熟悉的植物。可愛的小花能當成作品或刺繡的參考，所以我常拿它來妝點工作室，邊發想設計邊欣賞。可以和野碗豆、三色堇等春天的野花一起裝飾。

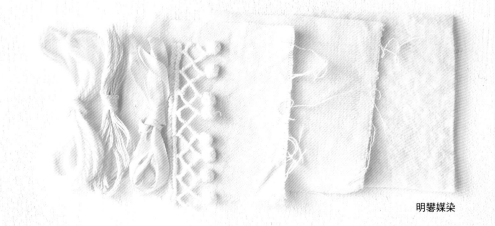

明礬媒染

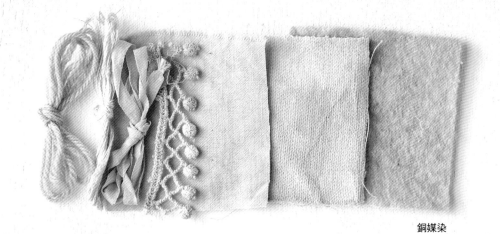

銅媒染

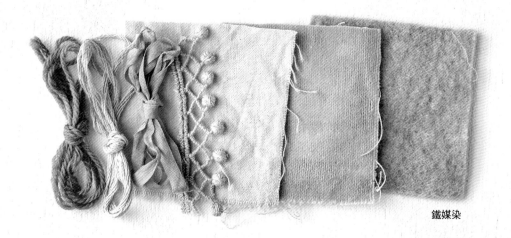

鐵媒染

Lemon balm
檸檬香蜂草

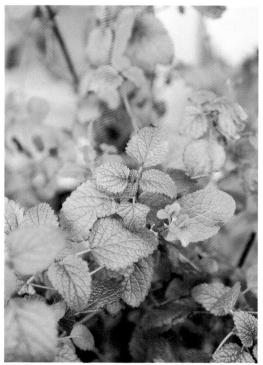

唇形科的多年生草本，初夏開著小小的白花。即使非人為播種，落地的種子也會自行生長，繁殖力旺盛，除遇嚴冬之外，可長期收成，是很容易栽種的香草。生長茂盛時，可時常修剪兼收成。冬天時葉子會變黑枯萎，所以要割除至地面的高度，到了春天又會長出新芽。

取檸檬香蜂草的葉子和莖一同乾燥後再進行染色。明礬媒染呈米白色，銅媒染呈金茶色，鐵媒染呈灰色。
染製時會被一股清新的檸檬香氣所包圍，讓人感覺心情放鬆。

💧 染色條件
檸檬香蜂草（乾燥）20g 泡入 500ml 的水製成染液來染色。

Life idea

茶壺裡放入檸檬香蜂草的新鮮葉子，倒入熱水沖泡，就是香蜂草茶。淡綠色的茶湯清爽宜人。或者，也可以和紅茶的茶葉混在一起沖泡，會有一股類似檸檬茶的風味。炎炎夏日，還能把檸檬香蜂草加入冰水裡冷泡，可享受如檸檬水般的清爽滋味，我喜歡在從事農務時，把它裝進水壺裡隨身攜帶。

明礬媒染

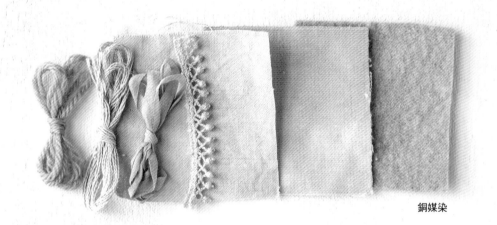

銅媒染

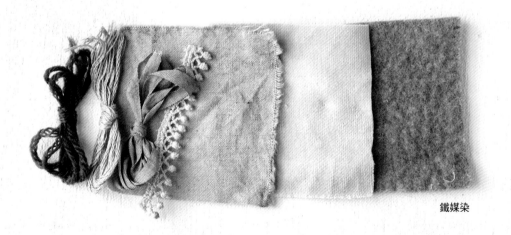

鐵媒染

Japanese mugwort
艾草

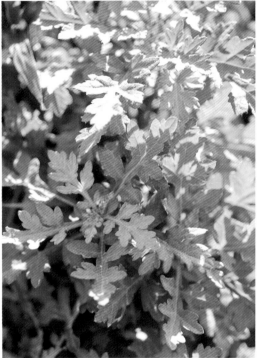

菊科的多年生草本，生長於日本各地的原野或河堤旁。為綠色艾草丸子的原料而廣為人知。具有獨特的香氣，自古以來不僅拿來食用，也被用來針灸，算是一種中藥材。只要是有葉子的時期，隨時都可以拿來染色。用艾草春天的嫩芽染色和秋天開著淡綠色小花的硬葉染色，會發現染出來的顏色不一樣，建議試染比較看看。

春天時摘新芽染色的話，明礬媒染呈象牙白，銅媒染呈黃綠色，鐵媒染呈灰色。整體而言，屬於淺色調。秋天則連同莖摘下一起染，明礬媒染呈淡黃色，銅媒染呈芥黃色，鐵媒染呈灰色，色調較春天的艾草濃烈。

染色條件
艾草（乾燥）20g 泡入 500ml 的水製成染液來染色。

Life idea

春天摘來艾草的新芽，水煮後搗成泥狀。可以冷凍保存，也可以當作製作各種點心或麵包的材料。我喜歡用來混白玉粉做成艾草丸子，撒上黃豆粉簡單吃。不過，用我家收成的草莓和紅豆餡做成草莓艾草大福也是風味絕佳。

春

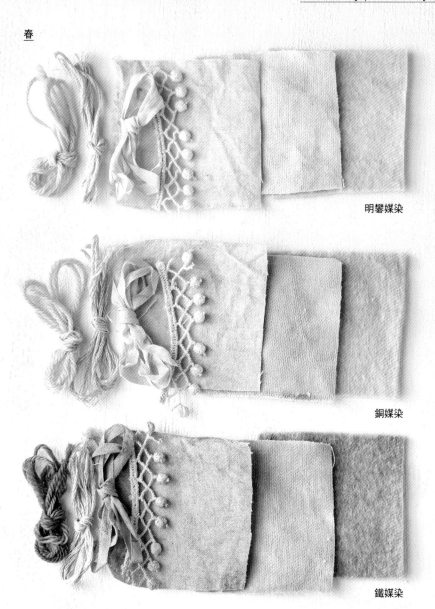

明礬媒染

銅媒染

鐵媒染

秋

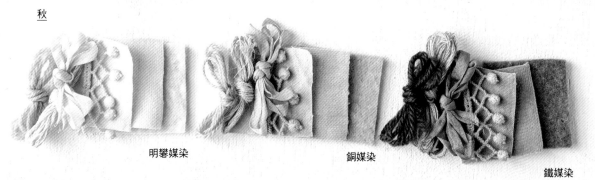

明礬媒染

銅媒染

鐵媒染

※ 春天的艾草染出的色調柔和，秋天的艾草染出的顏色偏深。

Mint
薄荷

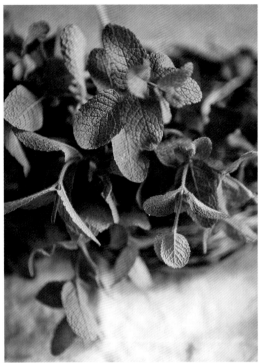

唇形科的多年生草本，具有如雜草般強勁生命力的香草。地下莖不斷冒出新芽，可藉由插枝或分株的方式輕易增種。有綠薄荷、蘋果薄荷、胡椒薄荷、鳳梨薄荷等許多品種，各有各的香氣。能用來製成花草茶、糕點、泡澡劑等，用途廣泛，大量採收後可乾燥保存。我一向在 5、6 月和 9、10 月定期修剪兼收成。

本書使用蘋果薄荷染色。若用其他種類的薄荷染色的差異應該不大。明礬媒染呈米色，銅媒染呈黃綠色，鐵媒染呈灰色，整體屬於偏淡的溫和色調。想染深色一點的話，請增加葉子對水的比例，調製成較濃的染液。

> 💧 **染色條件**
> 薄荷（乾燥）20g 泡入 500ml 的水製成染液來染色。

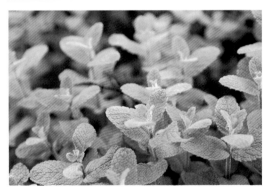

Life idea

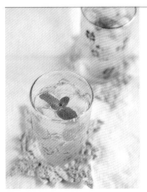

我在香草園種了等量的綠薄荷和蘋果薄荷，但曾幾何時全都變成了蘋果薄荷的天下。生命力特強的蘋果薄荷開著小小的可愛白花，綁成花束裝飾房間，散發甜甜的香氣療癒人心。我也會把收成來的薄荷葉放進氣泡水或新鮮果汁裡，光是浮在飲料上就賞心悅目，在家也像來到咖啡館。

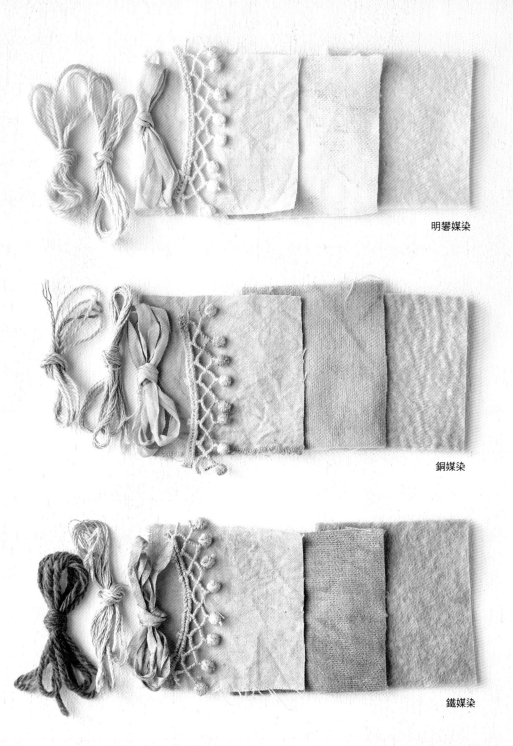

明礬媒染

銅媒染

鐵媒染

Chamomile
洋甘菊

菊科的一年生草本，有著白色與黃色的花，散發類似青蘋果般酸甜清新的香氣。雖然也有市售的乾燥花草茶，不過採自香草園的新鮮洋甘菊，更有一股柔和的甘甜。收成的花朵乾燥後，可裝入瓶子裡放冰箱冷藏。洋甘菊易發芽，播種後是種容易栽培的香草。

只摘取花朵的部分，乾燥後即可染色。
明礬媒染呈檸檬黃色，銅媒染呈芥黃色，鐵媒染呈卡其色。
染製時，會被一股像蘋果般的香味所包圍，令人有幸福感。

💧 **染色條件**
洋甘菊（乾燥）20g 泡入 500ml 的水製成染液來染色。

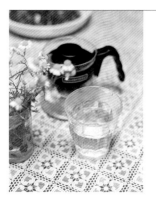

Life idea

洋甘菊的花朵很可愛，所以我常運用在胸花的設計上。摘來擺放在房間裝飾，好好欣賞一番後，再取下花朵的部分乾燥作為染色之用。當初分株給我的鄰居告訴我，洋甘菊具有鎮靜作用，睡前飲用能一夜好眠。它也能促進排汗，對初期的感冒有療效，是一種有益健康的香草，因此我栽種了很多。

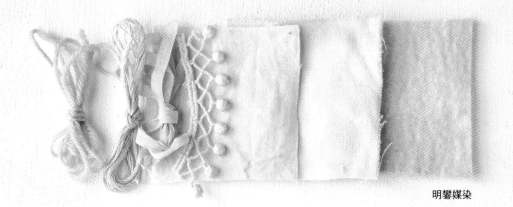

明礬媒染

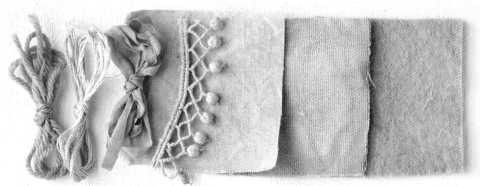

銅媒染

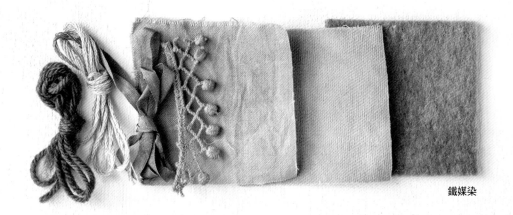

鐵媒染

夏
Summer

蓼藍
薰衣草
一年蓬
藍錦葵
枇杷葉

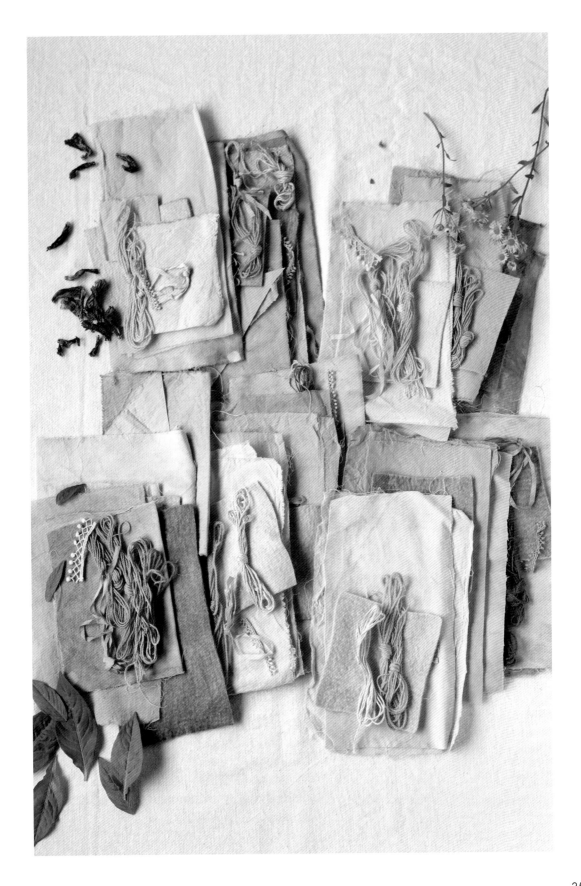

又名靛青,蓼科的一年生草本。是廣為人知的「藍染」染料,日本從奈良時代開始即有藍染而曾廣為栽種,但到了現代由於開發出化學合成染料,如今蓼藍已越來越少作為染料使用。3〜5月是播種期,只要把蓼藍種在日照和排水良好的地方就能順利成長。6〜9月時,約長到60〜90cm 的高度,橢圓形的葉子也生長茂盛。蓼藍在開花之前的這個時期最適合染色,可從根部收割,只取葉子來染色。因為到了10月開出粉紅色的小花時,葉子會變小,染出的藍色會相對減少,但還是可以只取葉子進行染色。花謝之後,會結許多種子。

本書介紹不需要發酵,只用新鮮葉子染色的藍染方式。使用新鮮葉子會染出藍中帶綠的顏色。
隨染色的時期而異,藍色的深淺也會改變,所以可增減水量來調節染出的色調。希望顏色更濃一點的話,染色後水洗風乾,再以相同方式重複染色,藍色就會越來越深。

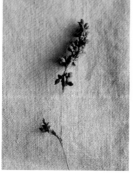

💧 染色條件
蓼藍的新鮮葉子 50g 泡入 400ml 的水製成染液來染色。

Life idea

蓼藍本身的韌性十足,容易栽種,在住家的陽台也能簡易栽培。自己親手播種,守護其成長,用成熟的葉子來染色時,會非常感動於它略帶祖母綠的美麗藍色。雖然和平常所見的藍染顏色不同,但使用新鮮葉子很輕鬆就能染色,非常推薦大家務必試試用自家栽培的蓼藍來藍染。由於藍染有很多方法,後來採收的種子又再度播種,我還想要挑戰看看其他染法。

蓼藍的栽種

在香草園栽種蓼藍的成長過程。3～5月播種在日照與排水良好的地方，約7～10天後就會發芽。幼苗以葉子不互相碰觸的間距栽培生長。夏天要注意缺水的情形多澆一點水，7月可第一次收成，從離地面10cm處整株割下。到了9月，長出的新葉又長大時，可進行第二次的採收。

4月，開始發新芽

5月，讓幼苗保持間距生長

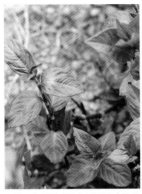
7月，生長茂盛的葉子正適合染色

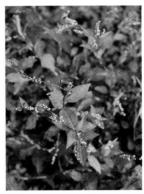
10月，開始開著小花

11月，採收種子，明年再播種

Summer / *Indigo* / 蓼藍

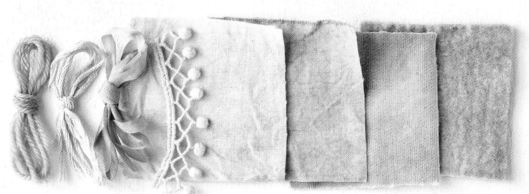

無媒染

Lavender
薰衣草

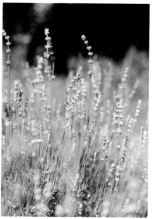

唇形科的半木本植物。鮮豔的紫色與宜人的香氣，是一種很受人喜愛的香草。有許多品種，各品種要求的環境也不一樣。就花形的美觀與香味來說，狹葉薰衣草堪稱首屈一指。開花期是 4～7 月，直接收割剛綻放的花與莖，做成乾燥花，並只取花的部分作為植物染的材料。另外也可用來做成香包、花草茶、料理的提味、化妝水等。市售的花草茶也能用來染色，不過和我種植的薰衣草顯現出完全不同的顏色，看來花的種類也會影響染出的顏色。

只摘取花朵的部分，乾燥後即可染色。
明礬媒染呈米黃色，銅媒染呈亮茶色，鐵媒染呈灰色。只是擺著就滿室馨香的薰衣草，在進行染色作業時更是香味撲鼻，讓身心都獲得放鬆。

◉ 染色條件
薰衣草（乾燥）20g 泡入 500ml 的水製成染液來染色。

Life idea

我去北海道旅遊時，在富良野見到一大片紫色薰衣草的花田大為震撼。雖然憧憬，但氣候不同也是因素，似乎是只有北海道當地才能一見的景色。溫暖的瀨戶內海地區其實也適合栽培各種香草，我各少量種植了幾種薰衣草的品種，約莫是夠自己染色用的份量。播種後到定植幼苗的第二年，我的香草園裡終於開了很多薰衣草花，但最近有山豬肆虐，把園裡的花草連根掘起導致枯萎。薰衣草枯死了好幾株（泣）。

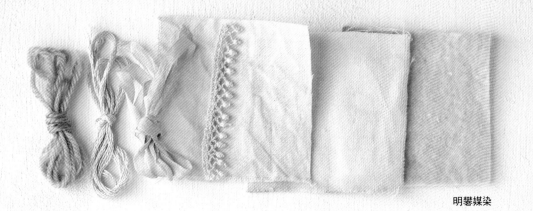

明礬媒染

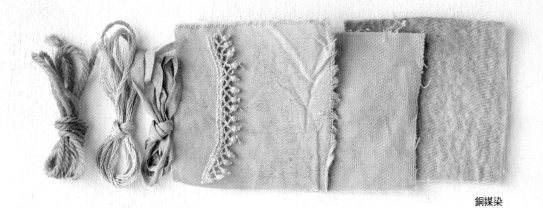

銅媒染

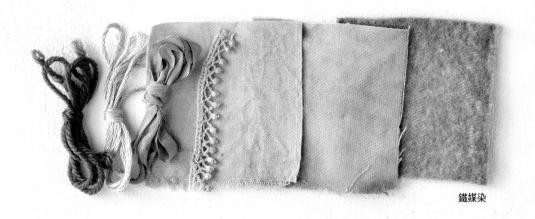

鐵媒染

Daisy fleabane
一年蓬

菊科的一年生草本。從初夏到秋末,莖末端會開出很多花。花蕊中心是黃色,旁邊圍著一圈細細的白色花瓣,外觀非常可愛,但這種野草一株就能結出許多種子,繁殖力強,路邊、公園、山邊都能發現它的蹤影。外觀很相似的春紫菀則是在春天開花,可以染出幾乎一樣的顏色。

只取花朵的部分來染色。鮮花乾燥後仍可染出鮮豔的顏色。

明礬媒染呈黃色,銅媒染呈芥黃色,鐵媒染呈卡其色。

因為花朵細小,要用不織布等確實過濾染液後再染色,以免花瓣沾附在布上。

> 💧 **染色條件**
> 一年蓬(乾燥)20g 泡入 500ml 的水製成染液來染色。

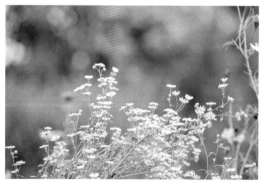

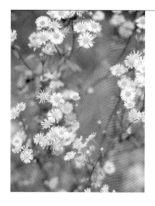

Life idea

不同於楚楚可憐的外觀,一年蓬的強勁繁殖力甚至可能妨礙其他植物的生長。我的香草園也是一不留神才發現它的成長甚於其他香草。我會在種子落地前摘下花朵用來染色,以防它生長過剩。和一年蓬一樣,香草園裡總是有種子不知從何處飛來,或是以前就沈睡在土壤裡的種子在不知不覺間發芽開花。

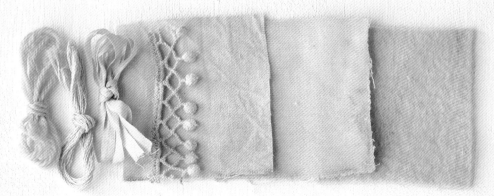

明礬媒染

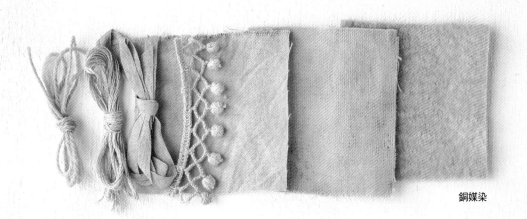

銅媒染

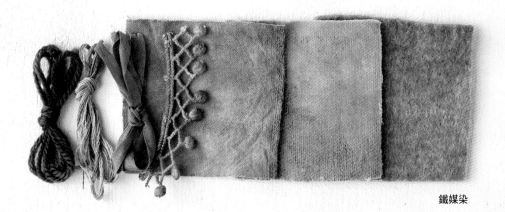

鐵媒染

Blue Mallow
藍錦葵

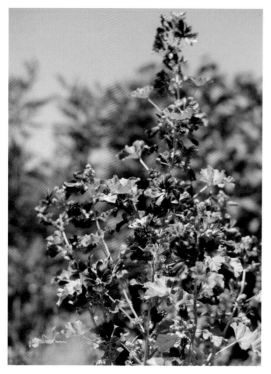

錦葵科的多年生草本。又以錦葵、歐錦葵為人所熟知。草高 60 ～ 200cm，初夏開出 3 ～ 4cm 的深紫色花朵。此外，藍錦葵的花草茶因具有奇妙的變色特性而聞名。花朵沖熱水會泡出藍色的茶湯，再加入檸檬汁的話，茶湯就會從紫紅色變化到粉紅色。錦葵（藍錦葵）的紫色因含花青素，所以除了中性萃取之外，還能變化出酸性、鹼性萃取的方法。即使用市售的花草茶也能染出漂亮的顏色。

只摘取花朵的部分，乾燥後即可染色。
明礬媒染呈淡紫色，銅媒染呈黃綠色，鐵媒染呈灰色。酸性萃取呈粉紅色，鹼性萃取呈翠綠色。酸性與鹼性萃取染出的色彩容易變色是困難之處，但剛染好的顏色鮮豔，非常美麗。

💧 染色條件
藍錦葵（乾燥）10g
泡入 500ml 的水製成染液（中性萃取）+1 小匙的小蘇打（鹼性萃取）。
藍錦葵（乾燥）2g
醋 50cc　溫水 100cc（酸性萃取）

Life idea
我在香草園的正中央養了一株藍錦葵，順利長到跟我的身高一般高，開著美麗的花朵，猶如夏天的象徵。光是一株估計就能開出上百朵花，可以摘來泡茶或乾燥後作為染色的材料，相當實用。藍錦葵乾燥後仍是鮮豔的紫色，放入瓶子保存，看起來也很美。我蒐集了幾百顆種子，日後想要再播種增加幾株。

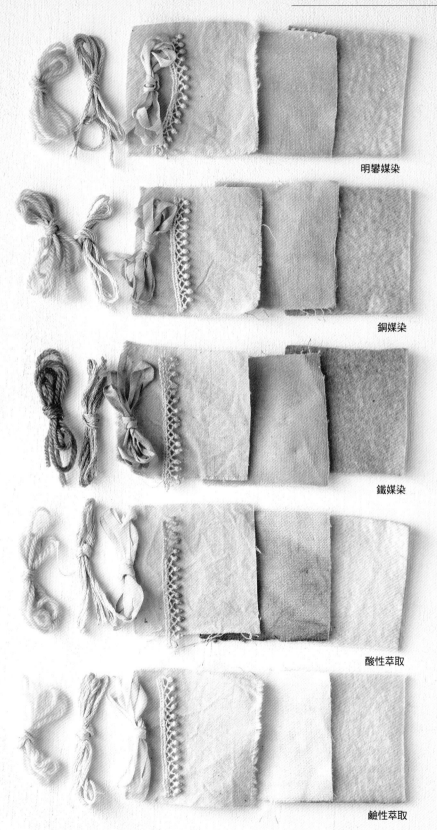

明礬媒染

銅媒染

鐵媒染

酸性萃取

鹼性萃取

Leaf of Loquat
枇杷葉

薔薇科的常綠喬木。分布於日本的四國、九州地區,多栽種為果樹。樹高約 10m,葉子是深綠色的大葉,呈長形的橢圓狀,表面有光澤,背面有細毛。梅雨時節會結橘色的果實,冬天開白花。在落果後尚未開花前,也就是 8 月下旬到 9 月一般是修剪的時期,因此本書使用這個時期的葉子染色。枇杷染的特徵是,隨葉子的狀態、收成時期而異,會染出截然不同的顏色。市售的乾燥葉片也可以用來染色,不妨在不同的時期試染看看,體驗不同的染色趣味。

切細的葉子泡水約煮 30 分鐘,撈起葉子,倒掉液體(最初煮出的顏色是像綠茶一樣的顏色)。葉子加水再煮,重複到第三次,液體會變成粉紅色,染液就完成了。明礬媒染呈膚色,銅媒染呈橘色,鐵媒染呈灰色。

💧 **染色條件**
枇杷葉(新鮮)80g 泡入 500ml 的水製成染液來染色。

Life idea

據說豐島是因為烏鴉投下種子才有這麼多的枇杷樹!收成的枇杷多到吃不完,所以我把這些枇杷做成果醬或釀成水果酒。把果肉煮軟變成糖漿再做成果凍,在初夏的炎熱日子裡當作點心享用,別有一番滋味。另外,具有多種功效的枇杷葉乾燥後也能泡茶或加入料理食用,所以每到枇杷的產季,島民們也都忙著從事枇杷活。

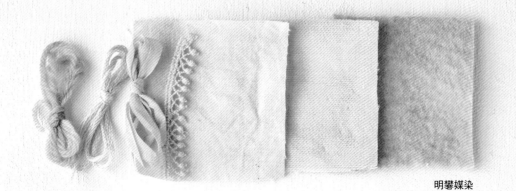

明礬媒染

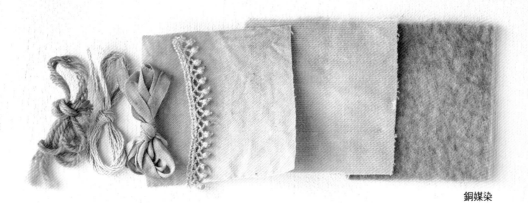

銅媒染

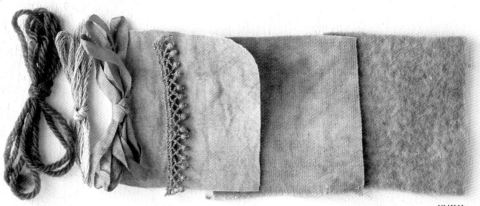

鐵媒染

秋
Autumn

北美一枝黃花
紅紫蘇
海州常山
奧勒岡
金盞花

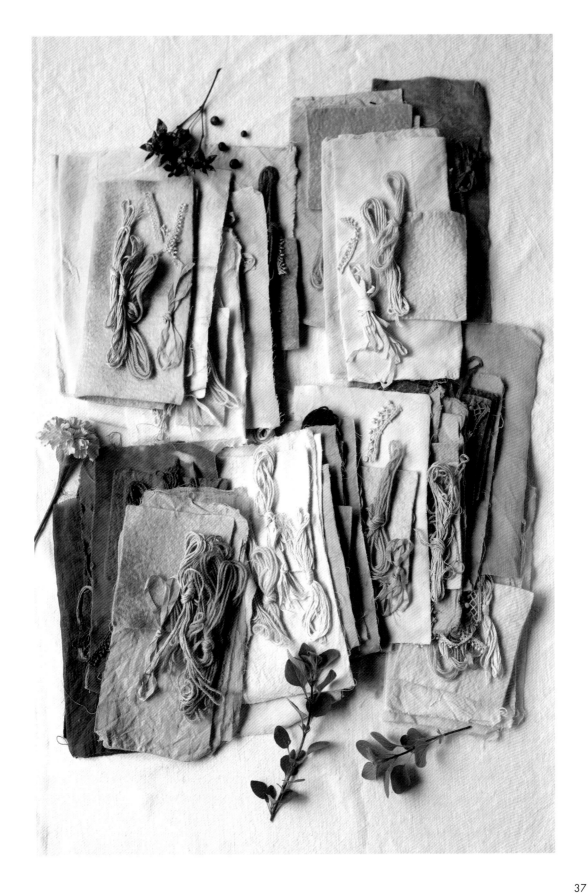

Canada goldenrod
北美一枝黃花

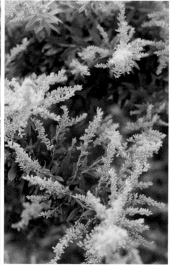

菊科的多年生草本。廣生於河邊或空地上，可以長到 1～3m 左右的高度。10、11 月莖的頂端會長出很多小枝，開著許多鮮黃色的花朵。它在日本又稱「背高泡立草」，由來是因為草高讓花朵看起來像在冒泡泡，不過在製作染液時，煮花真的會冒出許多泡泡。

採收有開花的莖用來染色。不管用鮮花或乾燥花都能染出鮮豔的顏色，所以收成時可以先做成乾燥花。明礬媒染呈檸檬黃色，銅媒染呈黃綠色，鐵媒染呈卡其色。

💧 染色條件
北美一枝黃花（乾燥）20g 泡入 500ml 的水製成染液來染色。

Life idea

10 月時的豐島不論是原野或空地，隨處可見廣闊的北美一枝黃花田，一整面的黃色與天空、大海呈現對比，美麗的景色令人感動。走在比自己還高的北美一枝黃花田裡，雖然高興能收成這麼多染色的材料，但它強大的繁殖力不斷擴張領地，得辛苦除草才行，也讓島民傷透腦筋。

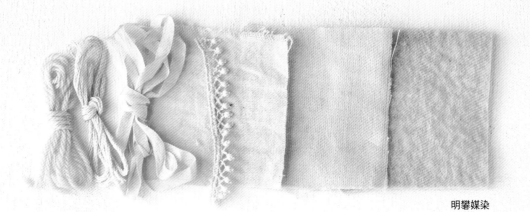

明礬媒染

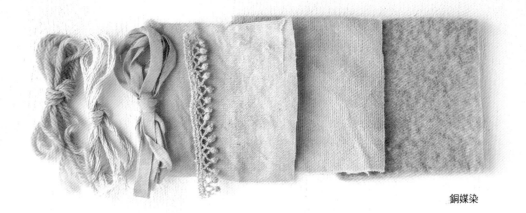

銅媒染

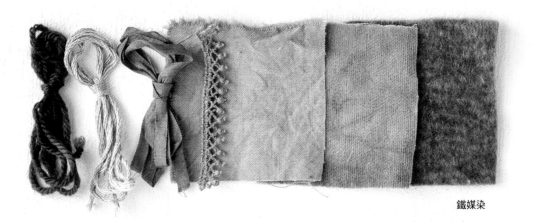

鐵媒染

Red Shiso
紅紫蘇

唇形科的一年生草本。莖和葉都是紫紅色的紅紫蘇常用來為梅干或生薑等著色，乾燥的葉子也可以做成香鬆配飯，用途廣泛。夏天到秋天會開淡粉紅色的花。在 6～7 月左右正值醃梅干的時節，超市也有賣紅紫蘇，剛好可用來染布。本書使用開花過後變硬的葉子染色。紅紫蘇落地的種子會自行生長，在家也能簡單栽種。另外，若用嫩葉染色的話，色調又會顯得不同，可以發現葉子的狀態會改變染出的顏色，每一種色彩都很美，是極富魅力的染材。

只取葉子進行染色。此外，乾燥的葉子也可用來染色。
明礬媒染呈帶著灰色的藍綠色，銅媒染呈黃綠色，鐵媒染呈灰色。酸性萃取呈粉紅色。

🔸 **染色條件**

紅紫蘇（半乾燥）20g 泡入 500ml 的水製成染液來染色（中性萃取）。
紅紫蘇（新鮮）30g　醋 100ml　溫水 200ml（酸性萃取）

Life idea

6 月梅雨季來臨前開始醃製梅干，到 7 月梅干完成後，我會把一起醃漬的紫蘇葉拿出來曬乾，磨成粉末當成香鬆，撒在自家種的米飯上吃，真是奢侈的享受。香鬆也可以加進麵團裡做成餅乾，能品嚐到清爽的風味。炎夏期間還可泡紅紫蘇汁，多飲用可預防中暑，然後到了秋天終於沒有用武之地時，就拿來染色，完全活用到沒有絲毫浪費。

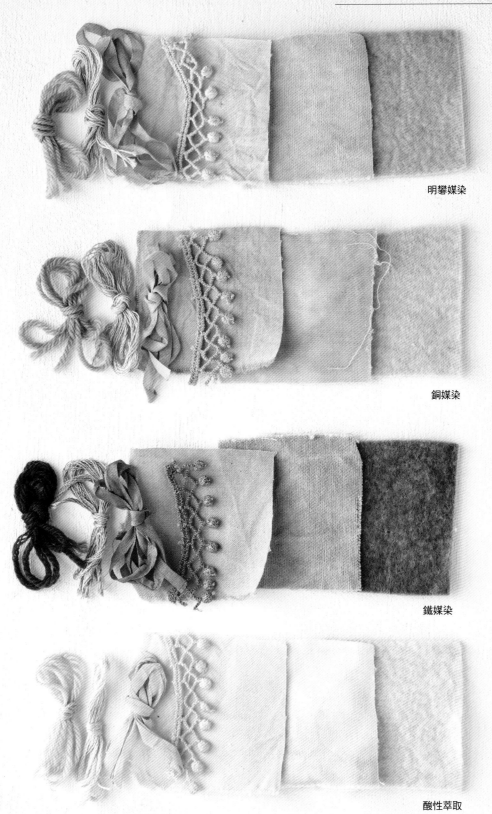

明礬媒染

銅媒染

鐵媒染

酸性萃取

Harlequin Glorybower
海州常山

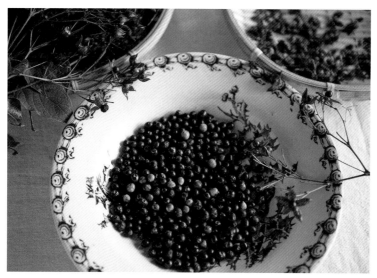

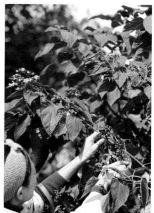

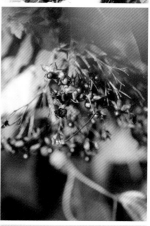

唇形科的落葉小喬木。樹高可達 3 ～ 4m，常見於日照良好的原野。因樹枝和葉子會散發惡臭，所以又名「臭梧桐」。8 月時開白花，之後原本綠色的花萼會逐漸轉紅。到了秋天，紅色的花萼會張開，露出如藍寶石般的果實。果實也可冷凍保存到隔年再拿來染色。

花萼和果實要分開來使用。成熟變深藍色的果實就算不加媒染劑也能染出美麗的藍色。紅色的花萼以明礬染呈駝色，銅媒染呈黃綠色，鐵媒染呈灰色。酸性萃取呈粉紅色。

> 🝆 **染色條件**
> 果實 50g 泡入 250ml 的水製成染液來染色。
> 花萼（乾燥）30g 泡入 500ml 的水（中性萃取）
> 花萼（乾燥）10g　醋 100ml　溫水 200ml（酸性萃取）

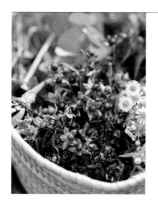

Life idea

把海州常山的果實和花萼分開是非常費工的作業，但藍色的果實有著如土耳其石般的色澤，大量採集時感覺自己就擁有一堆寶石一樣。獨特的花萼與果實的形狀都非常的可愛，所以我用花萼染成的粉紅色布料和果實染成的藍色線材重現了海州常山，作品頁也有介紹。

花萼

明礬媒染

銅媒染

鐵媒染

酸性萃取

果實

無媒染

Oregano
奧勒岡

唇形科的多年生草本。耐寒耐熱，嚴冬時雖草葉的部分會枯萎，但這種香草能從春天一直收成到秋天，就像匍匐在地面般不斷往旁邊生長蔓延。用它來染布不易因日曬而褪色，是一種相當適合染色的香草。染出的顏色鮮艷，不同染媒之間的色差也很顯著。

本書使用半乾燥的莖與葉進行染色。乾燥的葉子比新鮮的更容易染色，或者若是使用市售的乾燥香料來染的話，又會呈現出不同的色調。
明礬媒染呈乳黃色，銅媒染呈黃綠色，鐵媒染呈灰色。

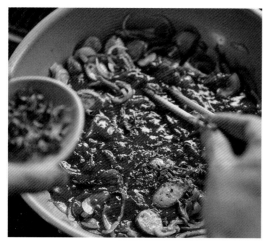

💧 **染色條件**
奧勒岡（半乾燥）20g 泡入 500ml 的水製成染液來染色。

Life idea

奧勒岡的香氣與番茄料理很對味。我的廚房裡總是常備著乾燥的奧勒岡，在吃義大利麵或披薩時當佐料添加。即使是市售的即食調理包，只要加入一點奧勒岡就會變得像是餐廳的味道。把剛撕碎的新鮮葉子撒上餐點提味，餐桌就會散發撲鼻的飯菜香。

明礬媒染

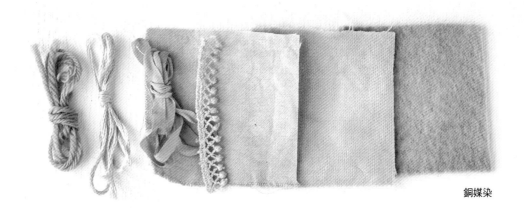

銅媒染

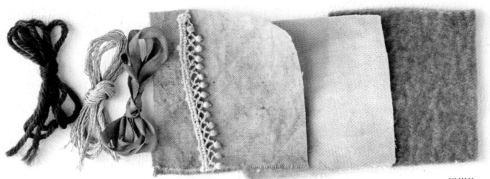

鐵媒染

Marigold
金盞花

菊科的一年生草本。是公園裡很常見橘色、黃色的鮮麗花朵，也能以盆栽的方式輕鬆栽種。整株散發獨特的氣味，這種氣味能驅除土裡的線蟲類，所以在田裡或花壇裡常和其他植物一起栽種。金盞花因色彩較深，少量也能染出漂亮的顏色。

摘下花朵的部分乾燥後，只取花瓣的部分當作染料使用。剩下的花萼裡有很多種子，隔年再播種繼續栽培。

明礬媒染呈黃色，銅媒染呈芥黃色，鐵媒染呈卡其色。

> 💧 **染色條件**
> 金盞花（乾燥）10g 泡入 500ml 的水製成染液來染色。

 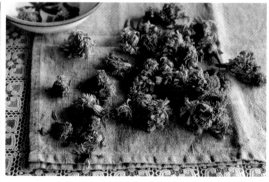

Life idea

金盞花也有好幾種品種，其中我最喜歡花瓣呈現重疊荷葉邊的法國金盞花。我曾把它解體後製成紙型，用為布花的設計。金盞花與一只我很喜歡的黃花復古玻璃杯很搭調，只要插在杯裡放在室內裝飾，就能讓我獲得滿滿元氣。

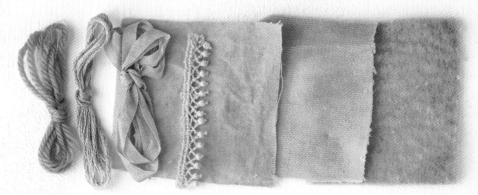

明礬媒染

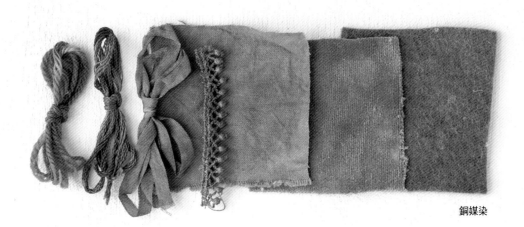

銅媒染

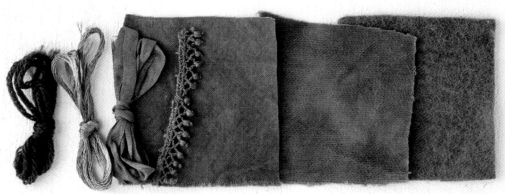

鐵媒染

冬
Winter

赤楊
洋蔥
黑豆
咖啡
紅茶

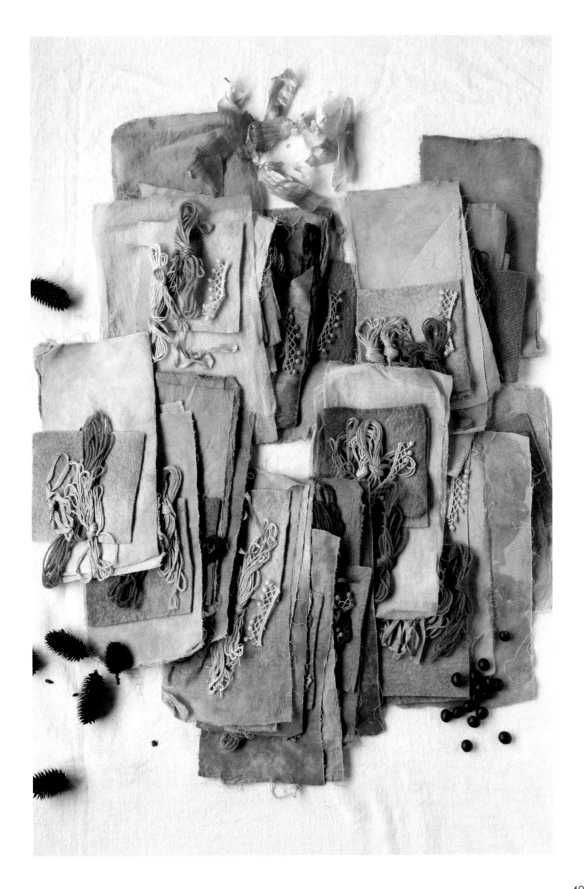

Japanese green alder
赤楊（夜叉五倍子）

樺木科的落葉喬木。樹高可達 1 ～ 15m 左右，主要生長於福島縣以南的太平洋沿岸。秋天會結橢圓形的果穗，含有丹寧，自古便被用來當作染黑色的染料。乾燥後的果實會從樹上掉落，收集起來可長期保存，也能於染料店購得。
果穗可直接用來染色，也可切碎後再煮製成染液，顏色會染得更深。

明礬媒染呈土黃色，銅媒染呈土紅色，鐵媒染呈灰色。想要染成黑色的話，就增加果實對水的比例並重複染製，就會變成美麗的炭黑色。
就算嚴冬所有植物枯萎的時期，樹上仍殘留著許多果實，所以它是冬天還能從大自然取得的重要染料材。

💧 染色條件
赤楊果穗（乾燥）20g 泡入 500ml 的水製成染液來染色。

Life idea

以前我想把布料染成黑色的時候，都會到染料店購買赤楊的果穗，現在島上到處都是高大的赤楊，到了秋天能撿到滿滿一簍子。用它染出的沉穩灰色很適合用來改造舊衣。此外，使用灰色布料做成的布花搭配服飾顯得相得益彰，非常推薦。

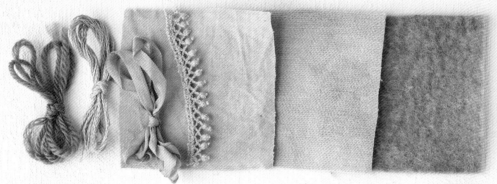

明礬媒染

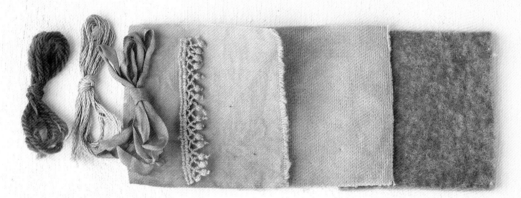

銅媒染

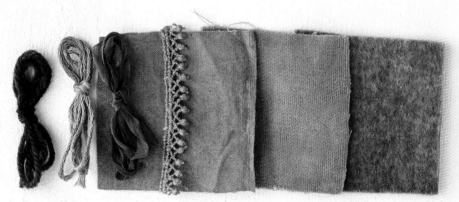

鐵媒染

Onion
洋蔥

蔥屬的多年生草本。園藝上視為一年生或二年生草本植物。球根的部分被當作蔬菜食用，外皮則往往被丟棄，但其實它是很容易染色的優秀染料之一。秋天播種，然後會長出像細蔥一樣的幼苗，球根部分需要較長的時間慢慢膨脹，到隔年的初夏才終於可以收成。另外，紫洋蔥的外皮和一般的洋蔥染出的顏色幾乎一樣。

外皮的部分用手撕碎再進行染製。
明礬媒染呈黃色，銅媒染呈橘色，鐵媒染呈卡其色。鹼性萃取呈紅色或粉紅色。

染色條件
洋蔥（乾燥）10g 泡入 500ml 的水製成染液來染色（中性萃取）+1 小匙的小蘇打（鹼性萃取）。

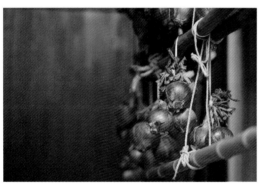

Life idea

到鄉下經常隨處可見屋簷下吊著許多洋蔥。因都市的超市裡一整年都能看到洋蔥，我本來不知道洋蔥從播種到收成需要 10 個月左右的栽種期，所以農家得先備好一年要吃的份量。洋蔥是家庭常備的蔬菜之一，在豐島幾乎家家戶戶都有栽種。

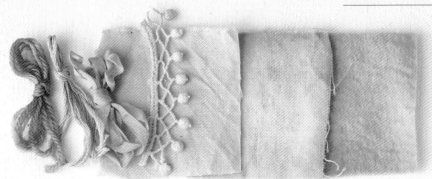

明礬媒染

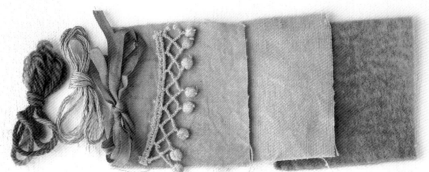

銅媒染

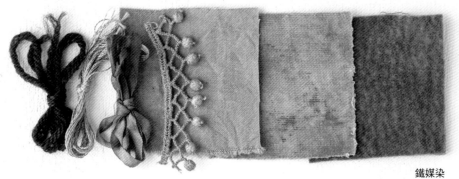

鐵媒染

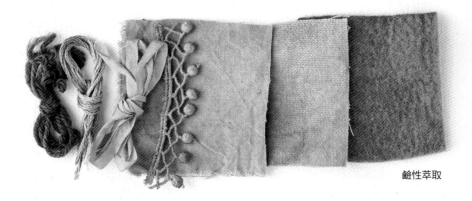

鹼性萃取

Black soy beans
黑豆

大豆的品種之一，又稱為黑大豆、烏豆。因種皮含有色素花青素，外觀呈黑色，於 7 月上旬播種，到 8 月時會開白色或粉紅色的花。9、10 月左右開始長出豆莢且逐漸變黑，11、12 月即可收成，不過其實在 10 月豆子還是綠色的時候，就可以當毛豆食用了。製作「煮豆」這道日本傳統年節料理時，煮汁也會被黑豆的色素染色，但藉由染媒劑的催化，黑豆會染出超乎想像的美麗色彩。

黑豆要先泡水一個晚上，之後浸泡的水就當作染液使用，黑豆取出後可用來入菜。若想要立即製作染液的話，直接將黑豆泡水開火煮 30 分鐘。
明礬媒染呈紫色，銅媒染呈藍綠色，鐵媒染呈藍色。酸性萃取呈粉紅色。

💧 **染色條件**
黑豆（乾燥）150g 泡入 500ml 的水製成染液來染色（中性萃取）。
黑豆 50g　醋 100ml　溫水 200ml（酸性萃取）

Life idea

黑豆可製成黑豆茶、黑豆粉、黑豆巧克力……等等，因含有多酚具抗老化等保健效果，現在商店常可見到琳瑯滿目的黑豆產品。但其實黑豆要自種並不容易，目前我只能少量收成，還在向鄰居的農務高手婆婆求教，夢想有朝一日能用自家種植的黑豆製作各種料理。

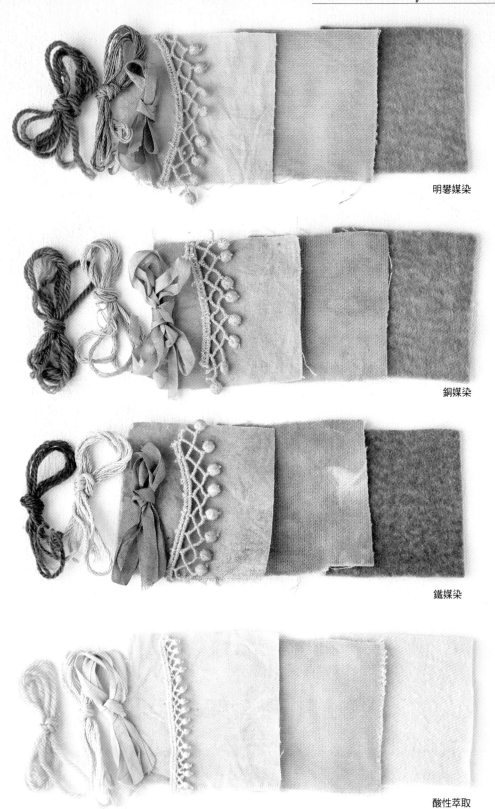

明礬媒染

銅媒染

鐵媒染

酸性萃取

Coffee
咖啡

利用咖啡含多酚等的色素成分可以為纖維染色。希望染成深色時，用即溶咖啡就能簡單染色，或是想利用泡過的咖啡粉來染色的話，能染出偏淡且溫和的顏色。

正因為咖啡的香氣是美味的來源，染布時氣味容易殘留在纖維上，如果在意的話，在布料風乾前先確實用水沖洗過。
明礬媒染呈茶褐色，銅媒染呈紅褐色，鐵媒染呈茶綠色。

> 💧 **染色條件**
> 咖啡（即溶）20g 泡入 500ml 的水製成染液來染色。

Life idea

每天早上我一定會喝手沖咖啡配麵包開啟新的一天。雖然咖啡總是讓人常常一不小心就沾到衣服，但它的附著力反而也是容易染色的優點。冬天戶外的植物枯萎，染材短少，不過廚房裡隨時備有咖啡，想染就可以染，也是一種平易近人的染料。

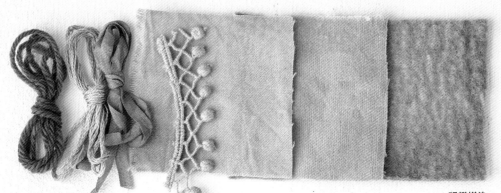

明礬媒染

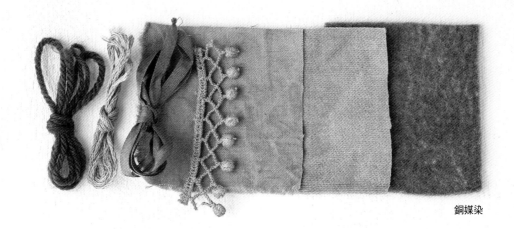

銅媒染

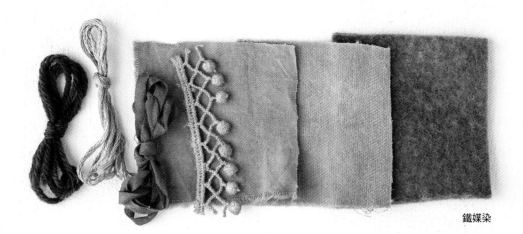

鐵媒染

紅茶

紅茶染能呈現出好似經年累月般的骨董風色調。隨茶葉的種類而異，染出的顏色也略有不同。樣本使用的是伯爵茶，染出帶紅色的茶褐色。如果想染的材料屬小型，直接在馬克杯裡泡紅茶，再把材料放進杯裡一會兒就能上色。

可直接使用茶包或把茶葉裝入濾茶袋，再放進鍋子裡煮。
明礬媒染呈紅褐色，銅媒染呈茶褐色，鐵媒染呈灰色。

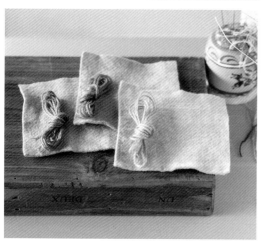

💧 染色條件
紅茶（茶包）10g 泡入 500ml 的水製成染液來染色。

Life idea

我生平第一次嘗試植物染就是紅茶染。在「染色的創意」一章出現的粉紅色毛線外套也是使用伯爵茶所染出的顏色。試用過各種不同的茶葉後，發現染出的顏色也不一樣。上圖左邊使用配方紅茶呈橘色，中間使用焙茶呈暖茶色，右邊使用綠茶呈現帶黃色的褐色。當家裡的茶葉不慎過了保存期限也不要丟棄，建議你不妨也有效利用看看。

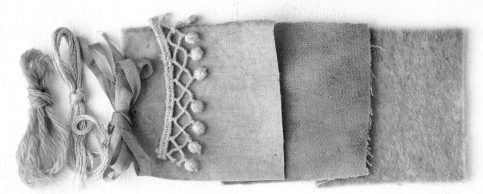

明礬媒染

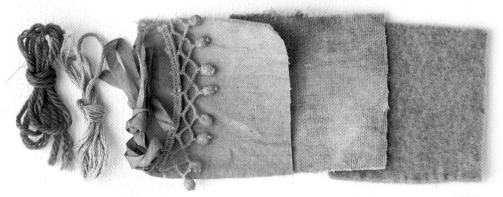

銅媒染

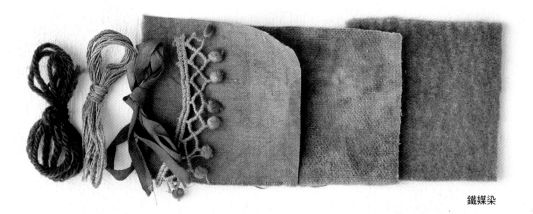

鐵媒染

豐 島 與 生 活

晴朗溫暖的日子，我都會到田裡或香草園照顧植物與蔬菜。

在沒有超市和超商的這座島嶼上，大家理所當然地擁有家庭菜園栽種著蔬菜或水果。

只要把剛採收的新鮮蔬菜端上桌，就是美味大餐。

自己開始務農之後，才知道有很多蔬菜會開出惹人憐愛的花朵，是以前不曾看過的。

我們租的田地與香草園離住家有一段距離，所以我會提著籃子出門散步。

路上看到可愛的花朵或果實就摘下帶回，裝飾在房間裡欣賞。

想走遠一點時，就騎摩托車去兜風，環島一周。

享受著天空、大海與島上豐富的大自然景色，一邊採集染材，

只要出門，每天都會有新發現，從不曾兩手空空回家。

有時，我也會去喜歡的咖啡廳坐坐，看看藝術作品，

在離生活場域較遠的地方，像個來島上的觀光客一樣悠哉度日。

下雨天或寒冷的日子，我就窩在家動手製作一些小東西。

也許是點心或儲糧，也許是製作花朵的飾品。

家裡的廚房，常常理所當然般地同時開著兩口爐火，

一邊是煮食的鍋子，一邊是製作染液的鍋子。

這是我在生活中，感覺自然與染色共存的時刻。

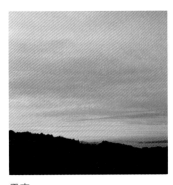

天空
每天變化的天空。
天空的顏色映照在海面上與
梯田景色很美的一天。

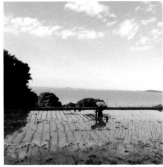

插秧
宛如浮在海面上的農田。
每年的插秧都是一株一株
親手種植。

廚房
兩面的窗戶透著柔和的光線，
我都在這心愛的廚房
進行著染製工作。

檸檬旅館
我們夫妻負責染製且可投宿的
藝術作品「檸檬旅館」。
總長約 100 公尺的布料使用了
豐島當地的檸檬枝葉來染色。

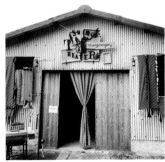

usaginingen
來豐島一定要去兔子人間劇場，
欣賞此二人組才能呈現的影像與
聲音的世界。現場演出不容錯過！

101
附近的食堂 101 號室。
一家可以窩在暖被桌放鬆的
古民宅咖啡館。

豐島之窗（てしまのまど）
美味的咖啡和布丁。
寒冬時有暖爐營造出
一個舒適的空間。

海的餐廳（海のレストラン）
海的餐廳可一邊眺望眼前的
瀨戶內海，一邊品嘗美食。

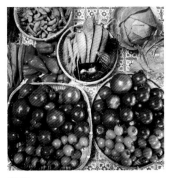

蔬菜
夏季蔬菜是強力的能量來源。
從家庭菜園採收的四季蔬菜豐富了
每日的餐桌。

chapter 02

關於染色

什麼是植物染？

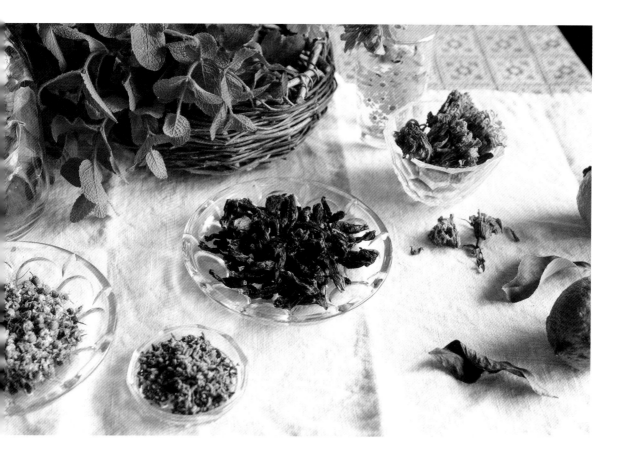

　　植物染是指以天然的植物為染料的染色法。可能很多人會馬上聯想到藍染或紅花染，不過平常身邊常見的植物如洋蔥皮、咖啡、紅茶、香草等都能成為染料。由於植物染是一種細膩的染色法，所以就算使用相同材料，隨植物生長的程度、時期或地域等的不同，會染出不同的顏色。而且，使用乾燥還是新鮮的植物也會影響染出的色調。甚至染色當天的天氣、溫度、時間、水質、染色的材料，都會左右染色的效果。天然材料不同於人工材料，因色素的成分複雜，各項條件的差異使然，很難再次重現完全相同的顏色。不妨抱著享受當下色彩變化的心情來進行染色。本書介紹的顏色樣本只是參考。請欣賞世界上獨一無二的色彩吧！

　　本書介紹在家裡的廚房就能輕鬆體驗的染色方法。盡可能使用天然材料，兼顧對身體健康方面的安全考量。

工具

植物染所需的工具，使用廚房裡現有的物品就十分足夠了。

鍋子
用來煮出染料的顏色。
鐵製或生鏽的鍋子可能會使染液變色，請使用不鏽鋼、琺瑯、玻璃或鋁製的鍋子。染材可能造成著色的情形，所以使用淺色或鋁製的鍋子時，也請特別留意。

調理缽
事前準備、沖洗、染色或製作媒染液時可使用，有很多用途。建議選用不鏽鋼、琺瑯、玻璃材質的調理缽。和鍋子一樣，鐵製或生鏽的容器可能是變色的成因，請多留意。

篩網
過濾煮製的染材時使用。材質如同鍋子和調理缽，都要注意鐵製或生鏽的問題。

＊除了這些，若備有長筷（也可用免洗筷）和湯勺會更便利。
另外，也可事先準備市售用來裝廚餘或泡茶的不織布濾袋，過濾材料時會很方便。

手作木醋酸鐵液（※ 銅媒染液）…… 500ml／份
把生鏽的鐵釘 500g 和食用醋 500ml（或木醋酸液 30ml）和水 500ml 倒入鍋內，煮到剩下一半的量後，裝入瓶子裡，靜置 7～10 天即完成。使用過的鐵釘可以重複利用。
※ 製作銅媒染液的話，只要把鐵釘換成銅釘或銅管等，依相同方法製作即可。

Memo
本書所介紹的材料基本上都是天然的。染色過後的工具只要清洗乾淨，仍可繼續用於廚房的烹調。但是，有過敏體質或有疑慮的人，請準備一套染色專用的工具。

量杯、湯匙、秤
測量水量、材料、媒染時使用。

豆漿
事前準備時使用。有 1L 的份量就足夠。

醋
酸性萃取時使用。有 1L 的份量就足夠。

小蘇打
鹼性萃取時使用。有 500g 的份量就足夠。

明礬粉
明礬媒染時使用。有 500g 的份量就足夠。
可在染料店購得，超市也可輕易買到。

銅媒染液
銅媒染時使用。有 500g 的份量就足夠。
可在染料店購得，也能自己手作。

木醋酸鐵液
鐵媒染時使用。有 500g 的份量就足夠。
可在染料店購得，也能自己手作。

植物染的程序

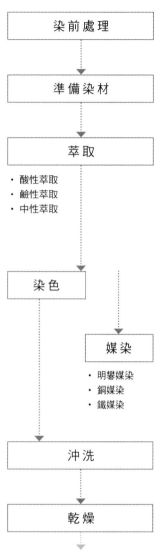

染前處理
↓
準備染材
↓
萃取
- 酸性萃取
- 鹼性萃取
- 中性萃取
↓
染色
↓
媒染
- 明礬媒染
- 銅媒染
- 鐵媒染
↓
沖洗
↓
乾燥
↓

＊染出來的顏色如果太淺的話，可以乾燥後再重複染色，調整到喜歡的顏色。

染前處理

棉麻等植物纖維比起絲綢、毛線的動物纖維，具有較不易染色的特性。所以進行染前處理的目的是讓蛋白質附著在植物纖維上，使色素更容易上色均勻。傳統的作法是使用豆汁的效果最好，不過豆漿或牛奶也可替代。使用牛奶的話，可能會有味道殘留在纖維上，所以要特別留意。

> **豆汁的作法…布料 500g／份**
> 把 150g 的黃豆泡在 1.5L 的水裡一個晚上。泡好的黃豆和水倒入果汁機絞碎，再用紗布等過濾殘渣即可。使用豆汁進行染前處理，染色附著力會比豆漿更高。

1 為了去除布料上的髒污和上漿，先用中性洗衣劑清洗後擰乾。

2 把布料放進調理缽，倒入常溫的豆漿和水到確實浸泡布料的程度。

3 好好攪拌讓豆漿能滲透所有布料，靜置浸泡約 1 小時。

4 輕輕擰乾 3 的布料。

5 用調理缽裝水，輕輕清洗 4 的布料。

6 用力擰乾 5 的布料即完成事前準備。

＊其實就算不進行染前處理也可以染色。但確實做好染前處理的話，能避免雜質造成染色不均，顯色更好看。

2

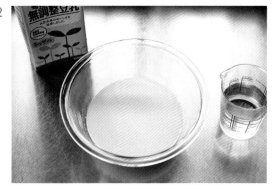

以 1：1 的比例調配水和豆漿，份量足以浸泡布料即可。

3

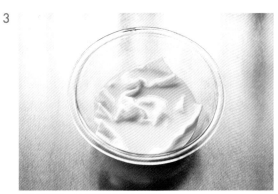

倒入豆漿後，用長筷讓布料完全浸泡。

5

清洗到水呈現些微混濁的程度。

萃取

把染材的色素萃取出來的染色液稱為萃取液。萃取的方法
有中性、酸性、鹼性共三種。本書所介紹的中性萃取法是
以熱水煮染材來萃取出色素，屬於一般的方法，但不適合
不耐熱的染材。酸性萃取法是把染材泡在醋裡以萃取色
素。鹼性萃取是中性萃取的程序後，再加入小蘇打萃取色
素。

> *Memo*
>
> 想對不耐熱的染材使用鹼性萃取時，也可以不
> 進行中性萃取，直接把染材泡進小蘇打水裡萃
> 取色素。但由於鹼性萃取液容易傷布料，在染
> 細緻的布料或線材時，要特別當心。染色液需
> 是染布重量的 50～100 倍。

酸性萃取的步驟

含花青素的紅色、紫紅色、紫色等染材採用酸性萃取法時，可萃取出接近染材原色的液體。
本書對紅紫蘇、藍錦葵、海州常山、黑豆這四種染材有使用酸性萃取法。
這裡以藍錦葵為例，介紹酸性萃取液的作法步驟。

1 取乾燥的藍錦葵秤重。

這裡使用 2g 的藍錦葵。

2 在 1 的玻璃杯裡倒入食用醋和溫水（1：2）。

染材 25 倍的食用醋 50cc 和溫水 100cc。

3 蓋上保鮮膜，靜置 1～2 個晚上。

可用手指搓揉一下紅紫蘇或藍錦葵，釋放出更多色素。

鹼性萃取的步驟

以中性萃取的方法製作染液，再加入小蘇打萃
取顏色。本書對藍錦葵、洋蔥這兩種染材有使
用鹼性萃取法。這裡以洋蔥為例，介紹鹼性萃
取液的作法。

1 中性萃取後的染液趁未涼之前，加入小蘇打溶
　解。

這裡使用 10g 的洋蔥皮，煮水 500cc、小蘇打 15g。

中性萃取的步驟

最常見的萃取法。用熱水煮染材來萃取色素。這裡
以金盞花為例，介紹中性萃取液的作法步驟。

1　準備染材。剪掉乾燥金盞花的花萼，只取花瓣。

2　鍋子裡放入染材，倒入水。

3　沸騰後，轉小火繼續煮 15 分鐘左右。

4　關火，靜置約 15 分鐘。

5　用篩網過濾，萃取液完成。

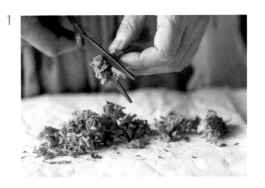

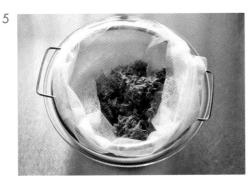

這裡使用 10g 的金盞花和 50 倍的水 500ml

時而用長筷攪拌一下

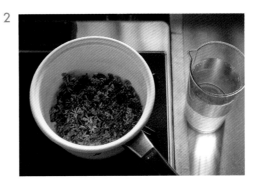

在篩網鋪上一層不織布，可整個包住直接擰乾更方便

過濾好的萃取液

染色

用萃取液來染布。這裡以經過中性萃取的金盞花為例，介紹染色的步驟。

1 把萃取液倒回鍋子裡。

2 把染前處理過的布料浸泡到萃取液。

3 不時攪拌一下以免染色不均，煮 15 ～ 20 分鐘。

＊酸性萃取的染色只進行步驟 2。

Memo

各種染材的染色條件請參閱第 1 章的材料頁。若想把顏色染得更深的話，等布料確實乾燥後，再重複進行浸泡萃取液的作業。每種染材的色素上色程度、染色後的褪色差異等各有不同，請多挑戰幾次找出自己喜歡的配方。

1

鍋子先清洗過一遍

2

讓布料完全浸泡到萃取液

3

關火靜候降至室溫

關於染色樣本

本書皆以總量約 50g 的布料和線材以 500 ～ 1000ml 的水製成染液來染色。染液的份量以染製布料的 10 ～ 20 倍為基準。

第一章「關於材料」的顏色樣本所使用的材料如下所示。

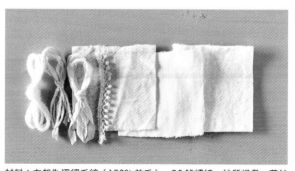

材料：左起為極細毛線（100% 羊毛）、25 號繡線、絲質緞帶、蕾絲花邊、平織棉布、棉絨布、羊毛氈

媒染

媒染是為了讓萃取液的色素能牢牢附著於材料所進行的工序。酸性或鹼性萃取的情形通常比較容易上色，所以本書以中性萃取的染色液進行媒染。

媒染本來的目的是為了定色，不過隨使用的媒染劑與染材的色素結合，具有如魔法般顯現不同顏色的效果。本書採取布料浸泡過染液再處理的後媒染法，介紹在廚房進行也不用擔心危害健康的明礬媒染和銅、鐵媒染。

媒染的步驟

以金盞花的中性萃取液所染製的布料為例，介紹明礬媒染和銅、鐵媒染的步驟。

1 製作媒染液。

① 明礬媒染液的作法

明礬粉 5g 加入 200ml 熱水攪拌均勻

② 銅媒染液的作法

銅媒染液 5cc 加入 200ml 水攪拌均勻

③ 鐵媒染液的作法

木醋酸鐵液 5cc 加入 200ml 水攪拌均勻

2 用長筷夾出浸泡在中性萃取液裡染色的布料，輕輕瀝乾。

3 放入各個媒染液裡浸泡約 20 分鐘。

4 再次把布料放回萃取液，開火加熱到沸騰前關火，靜置待降至室溫。

5 用水輕輕清洗布料。

＊步驟 4 的萃取液在加熱時，如果是色素不耐熱的香草（如藍錦葵等）就加熱到 50 度為止。其他的香草可加熱至沸騰。若想把顏色染深一點，待布料乾燥後，重複進行染色→媒染→水洗。

2

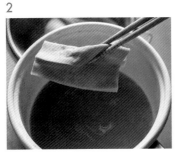

水滴不再滴落即可

3

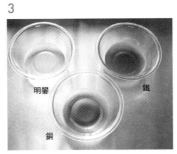

浸泡前的媒染液 ※ 明礬要等等冷卻後再開始作業

3

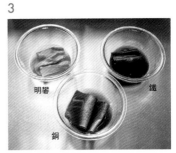

慢慢開始變色 ※ 若覺得媒染過的顏色很理想的話，可省略 4

特殊的染色 1　蓼藍的生葉藍染

植物染當中，蓼藍是相當受歡迎的染材。
本書不把蓼藍乾燥，而是使用新鮮葉子來
染色。因此這裡介紹使用新鮮葉子的藍染
方法。採收了新鮮的蓼藍後，要去除樹枝
上的花和莖，只使用葉子的部分。

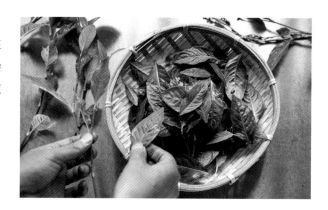

蓼藍的生葉藍染步驟 ||

本書的生葉藍染不加熱，加水混和後製成染色液，以不媒染的方式進行染色。

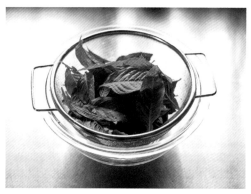

1　輕輕清洗新鮮的蓼藍，用篩網把水瀝乾。

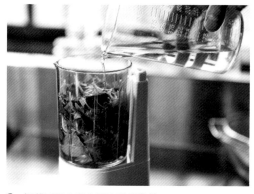

2　把葉子和水倒入果汁機裡攪拌。

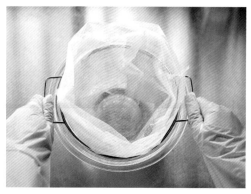

3　準備一個調理缽，疊放上不織布和篩網。

4　把 2 倒入 3 過濾。

5　把布料放入染色液裡確實浸泡。

6　浸泡約 30 分鐘後，取出布料。

7　用水清洗。

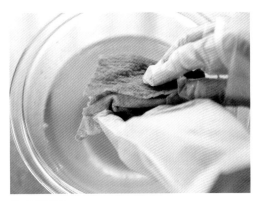

8　輕輕擰乾。

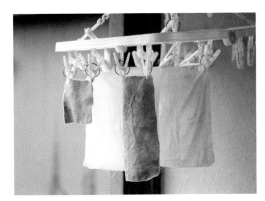

9　吊在屋簷下陰乾。

森林裡常見的樹木果實有很多適合當作染材。果實和煮乾燥染材的作法稍有不同，所以也來學學果實的染法吧！這裡使用海州常山的果實製作中性萃取液，介紹染色的方法。在用海州常山來染色前，請先把樹枝上的果實和花萼分開。

果實染的步驟

把果實搗碎，倒入水後，開火加熱以中性萃取法製作染色液。再以不進行媒染的方式染布。

1　把果實裝進塑膠袋，用杵等的棒子搗碎。

2　確認一下果實是否大致上都搗碎了。

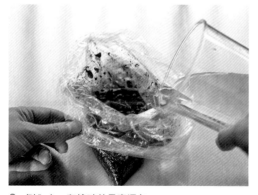

3　倒入水，和搗碎的果實混勻。

4　把3煮15～20分鐘，注意不要沸騰。

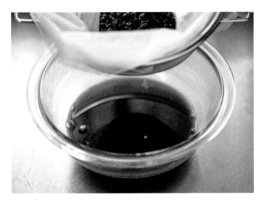

5 過濾 4，染色液完成了。

6 把布料或線材放入染色液確實浸泡。

7 煮 15 分鐘左右，靜置待降至常溫。

8 用水清洗。

9 輕輕擰乾布料後，陰乾。

以植物染來試試和紙的染色吧！

這裡使用洋蔥皮的中性萃取液，介紹染色的方法。

1

準備一張弄髒也沒關係的底紙，及平盤、刷子、染色液、和紙。

2

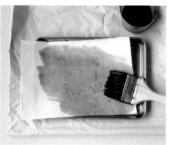

把染色液體均勻塗在和紙上。

3

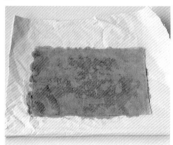

把和紙放在底紙上，吸收掉一點水氣後，吊起來陰乾。

上漿

用來製作胸花或飾品的布料（莖用布以外）在染色後輕輕清洗一下，乾燥後要上漿。

上漿可讓布邊不易脫線，花瓣也比較容易定型。

因可能引起變色，所以要等染好布料完全乾燥後再進行。

上漿的步驟

以下介紹用白膠上漿的步驟。

1　白膠加入約 5 倍的熱水稀釋，用刷子混勻做成白膠液。

2　用刷子把冷卻的白膠液塗在完全乾燥的布料上。

3　把布料放在底紙上，吸收掉一點水分後，吊起來陰乾。
　　晾到一半時，記得要把布料上下顛倒吊掛，以免白膠液只集中在單側。

1

2

3

＊因白膠含醋酸的影響，布料可能多少有些變色。

Veriteco's Garden
photo by Veriteco

關 於 色 彩

春天是來自小花與香草淡淡的柔和顏色。

夏天是受烈日照射的植物充滿生命力的鮮豔顏色。

秋天是色彩繽紛果實與花朵富含韻味的深邃顏色。

冬天是家中隨手可得之物產生的溫暖顏色。

每個季節染出的色彩都有各自的特色，

當季才能染出的顏色及季節的更迭，都讓人滿心期待。

其中也有植物不分季節，全年都能採收，

但隨採收的時節而異，染出的顏色也有所不同。

植物染，就是自己創造色彩。

有別於使用現成染料，難以染出完全相同的顏色，

但每一次染色都像做實驗般，有偶然生成的顏色和新發現。

這些色彩來自大自然植物的恩惠，經過歲月的洗禮也會褪色，

風味隨著時間改變……日後，還能再重新染色也是迷人之處。

工作室
工作室裡裝飾著摘來的植物和
用植物染的布料做成的布花。
在喜歡的事物環繞的房間裡展開作業。

籃子
到香草園採滿一籃子的染材與
裝飾居家的花朵。

洋甘菊
5月時開滿了洋甘菊的花。
花朵的部分乾燥後作為染材使用。

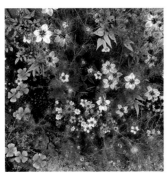

黑種草
庭園裡黑種草開著色彩繽紛的花，
把它當成刺繡的圖案。

紫丁香
把紫丁香的花解體後逐一描繪，
以真實的花朵為本，製作紙型。

薰衣草
採下薰衣草花朵的作業，
讓整個房間裡充滿了芬芳。

種子
仔細區分下次要再播種的花。
種子裝入手繪的種袋裡，
等待出場的時機。

紅紫蘇
紅紫蘇的葉子染出了超乎想像的色彩。
不時出現意料之外的顏色
也是植物染的魅力。

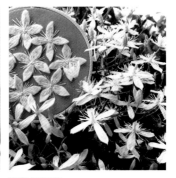

圓錐鐵線蓮
以植物染的柔和顏色，
刺繡出和圓錐鐵線蓮本尊
如出一轍的圖案。

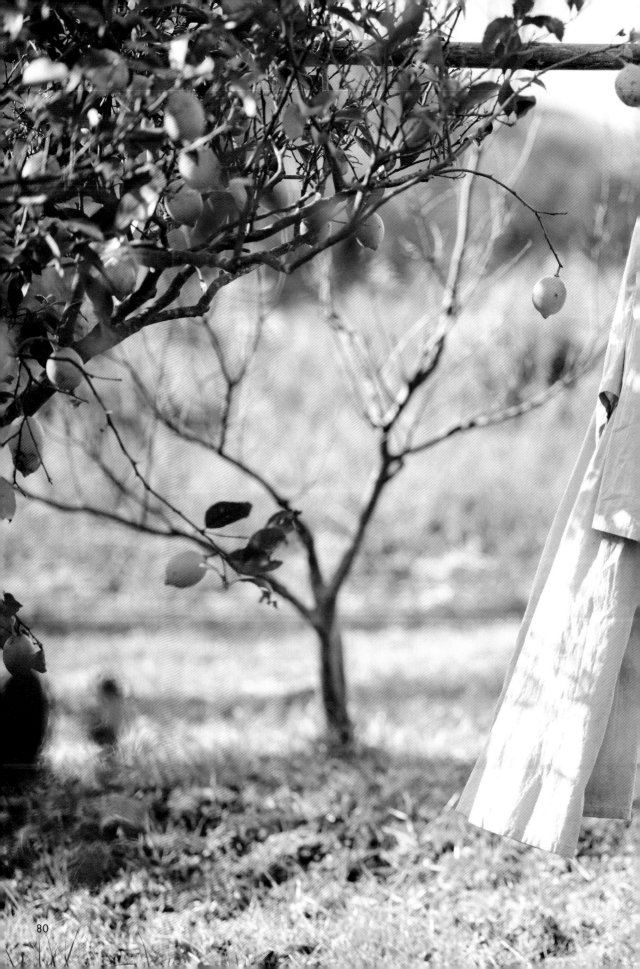

chapter 03
樂在手作

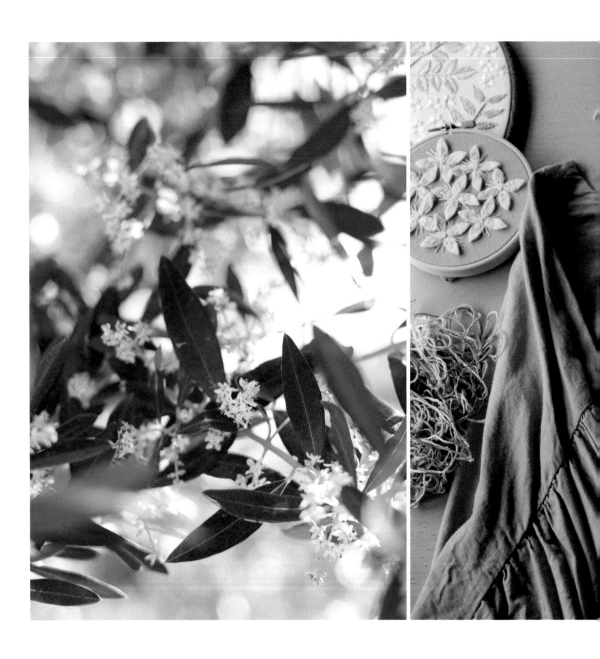

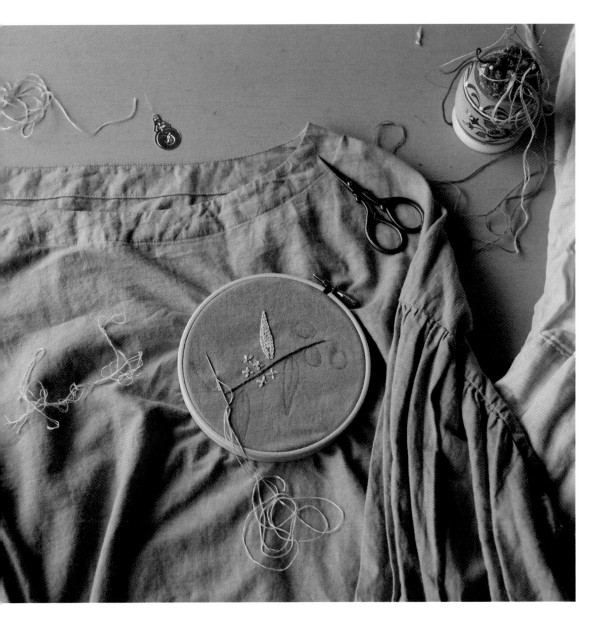

染色的創意

已經穿膩或有明顯髒污的衣服
不妨以植物染來改造看看？
斑點、脫線等令人在意的地方
可用鉤花織片或蕾絲縫補起來，
施以美麗的刺繡來遮蓋。
植物染並非具有強效的染色力，
所以想染整件衣物時，
建議選用本來就是淺色的質料。

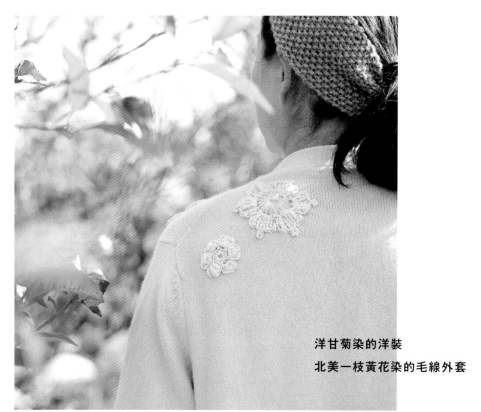

洋甘菊染的洋裝
北美一枝黃花染的毛線外套

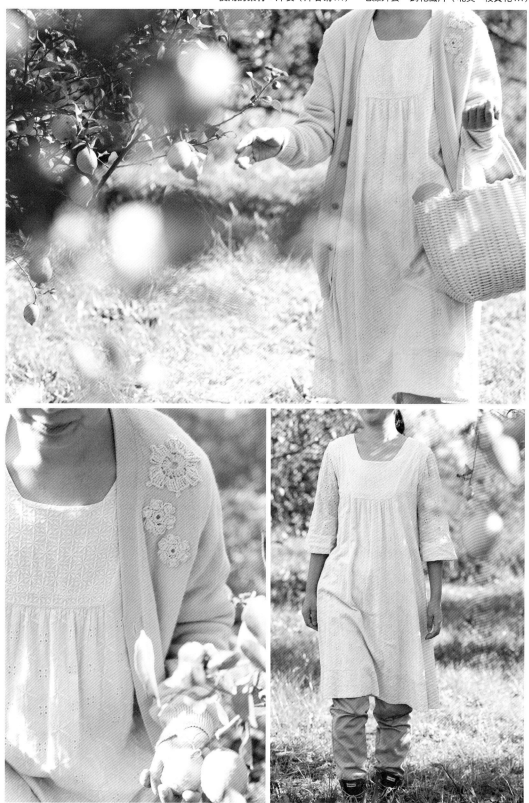

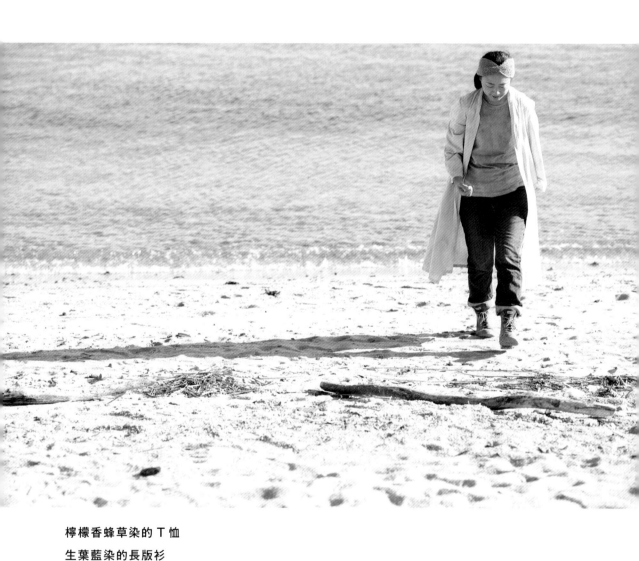

檸檬香蜂草染的 T 恤
生葉藍染的長版衫

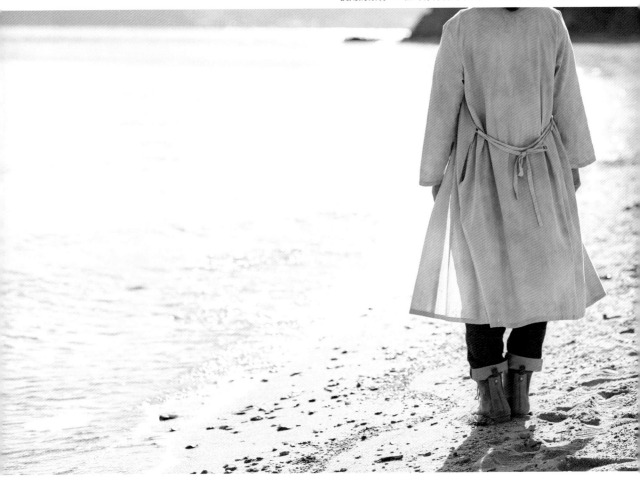

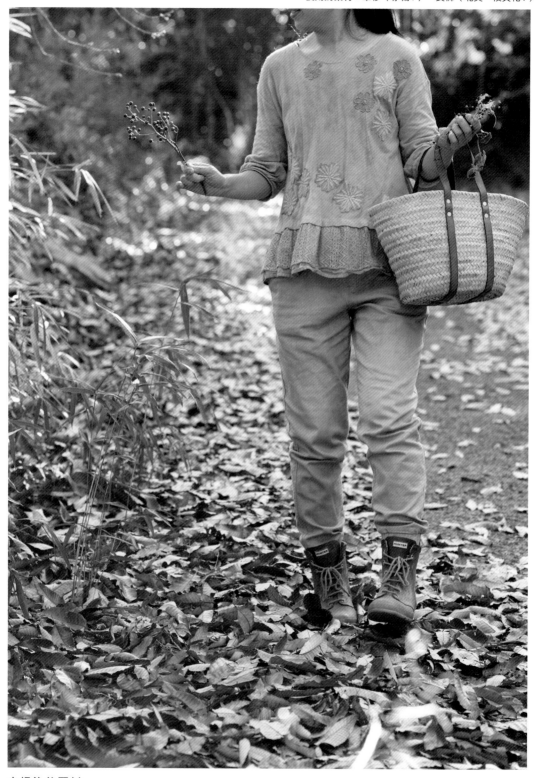

赤楊染的罩衫
北美一枝黃花染的長褲

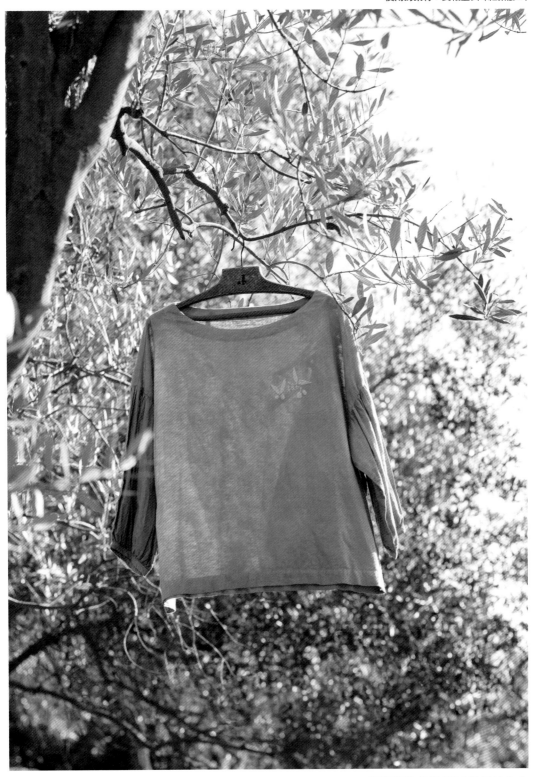

紅紫蘇染的橄欖圖樣長袖上衣

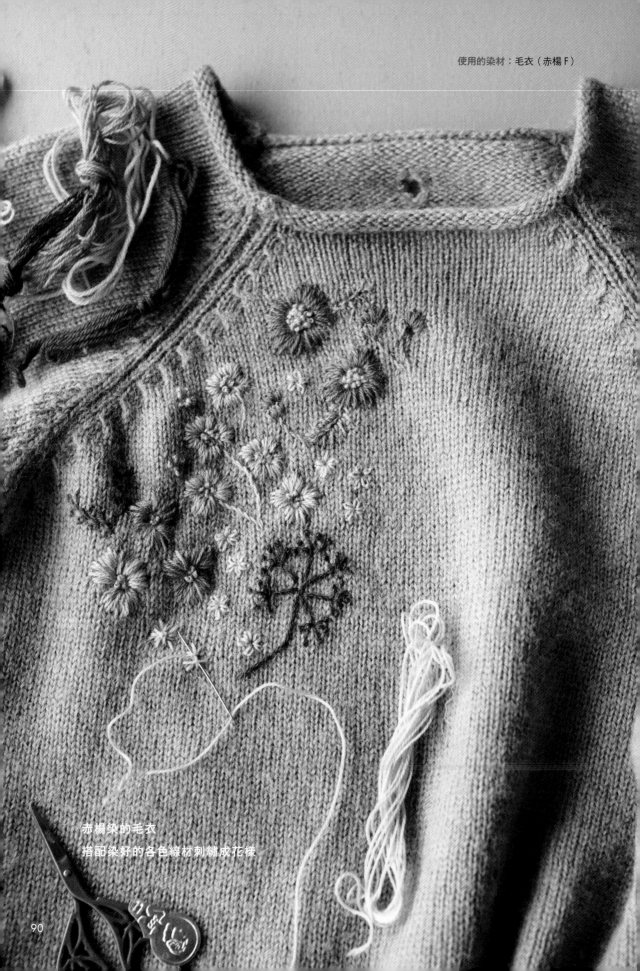

赤楊染的毛衣
搭配染好的各色線材刺繡成花樣

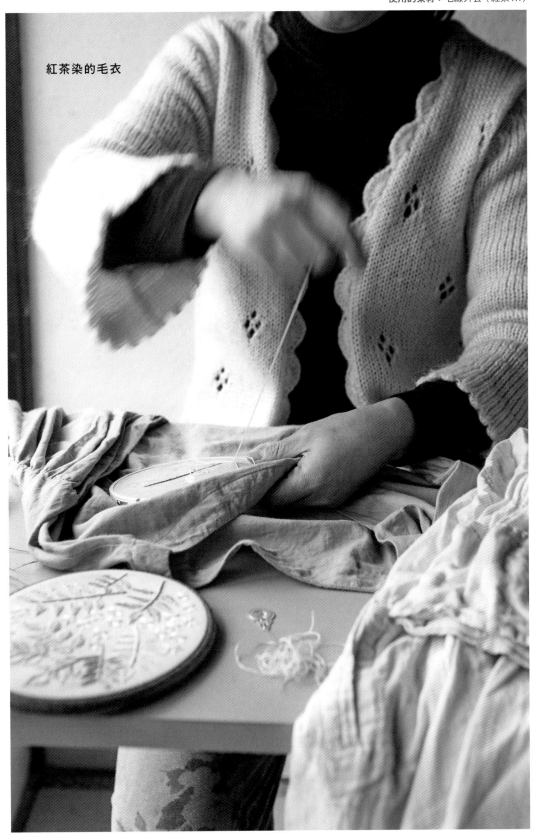

紅茶染的毛衣

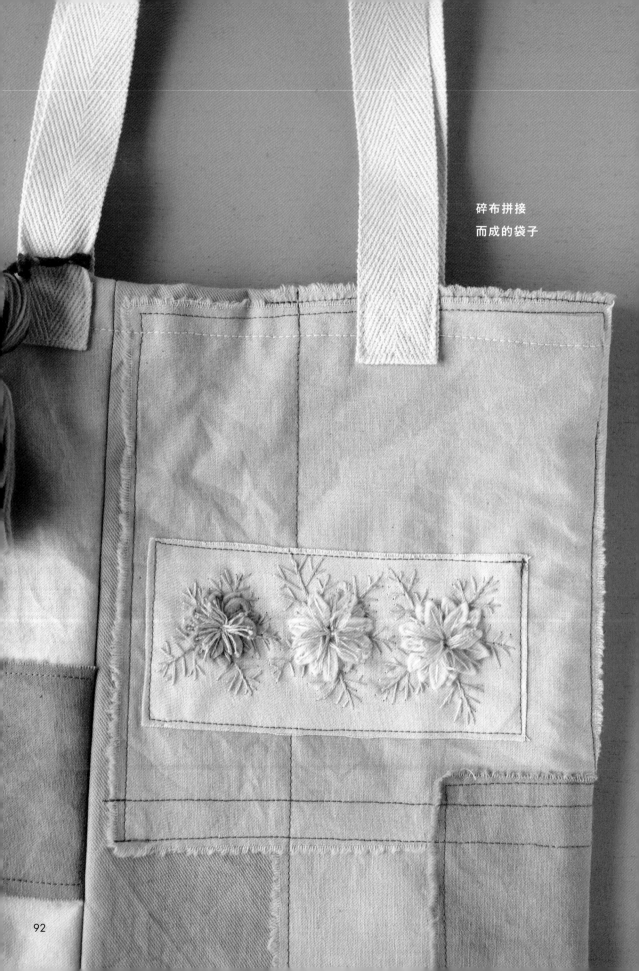

碎布拼接
而成的袋子

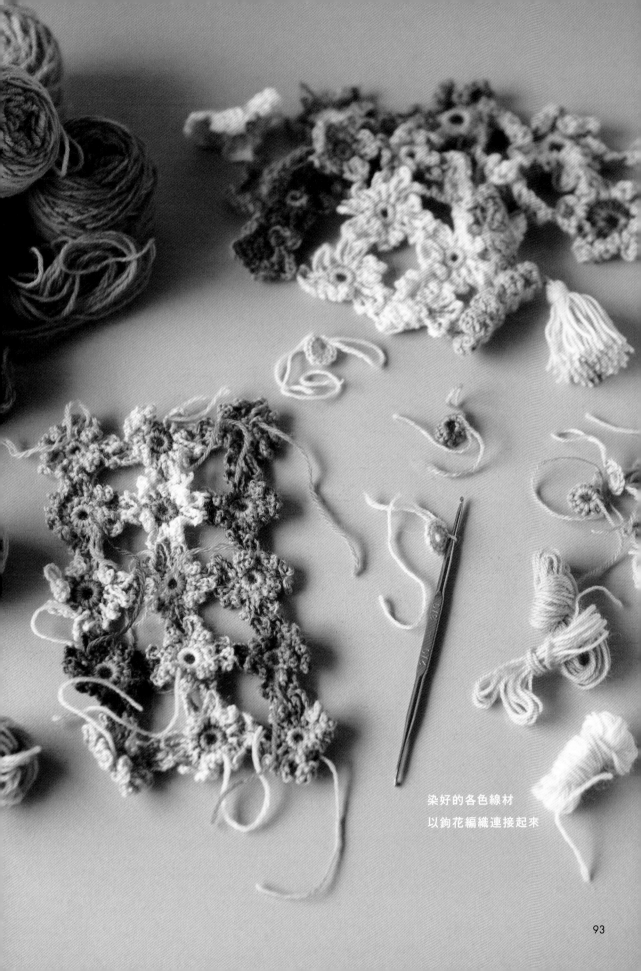

染好的各色線材
以鉤花編織連接起來

動手做作品

利用植物染的各種材料做成作品吧!
以生活中常見的花草或樹木果實為題材,
製作胸花、飾品或小物等。
天然染的色調會隨著時間變化也是樂趣之一。
從染色的世界出發,完成世界上獨一無二的原創飾品來點綴生活!

銀蓮花
how to make ▷ p.127

藍盆花的胸花
how to make ▷ p.120

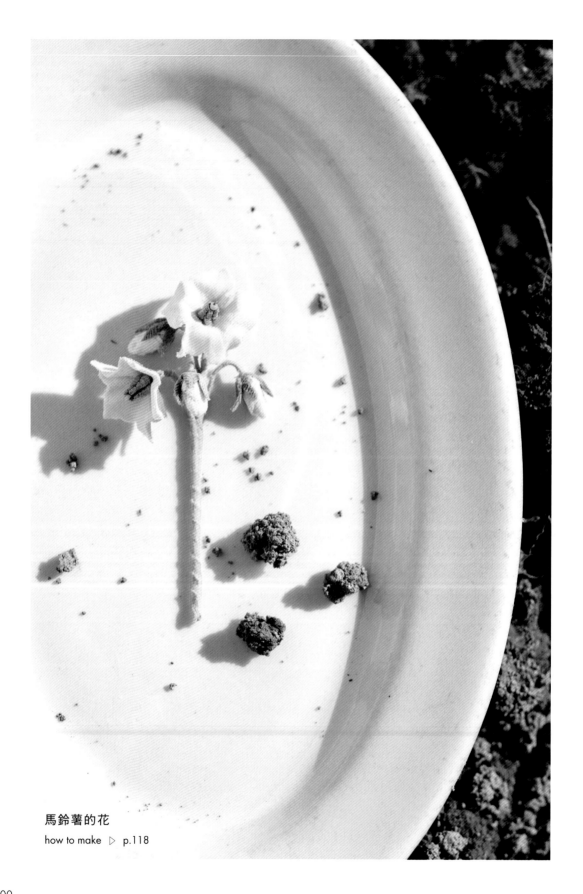

馬鈴薯的花
how to make ▷ p.118

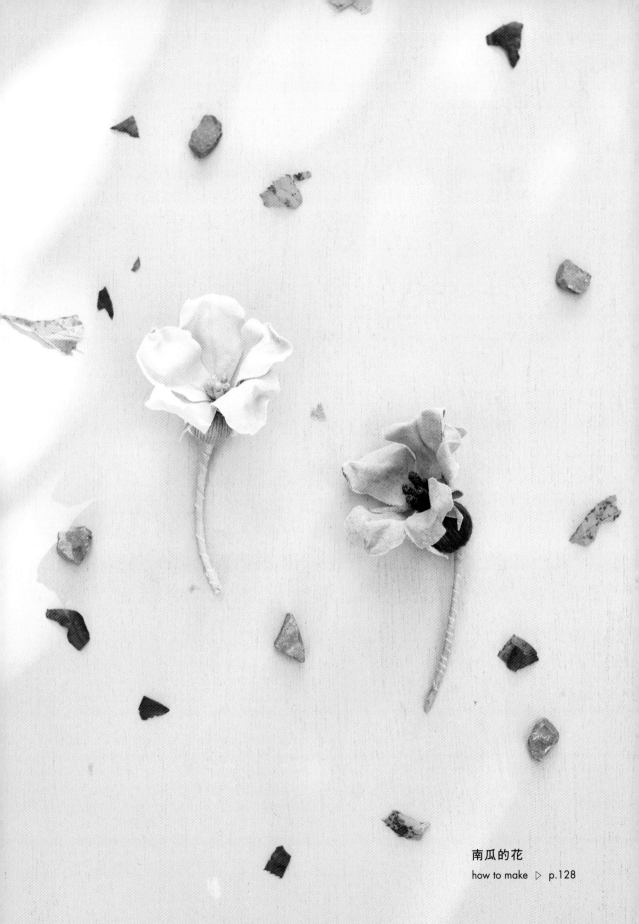

南瓜的花
how to make ▷ p.128

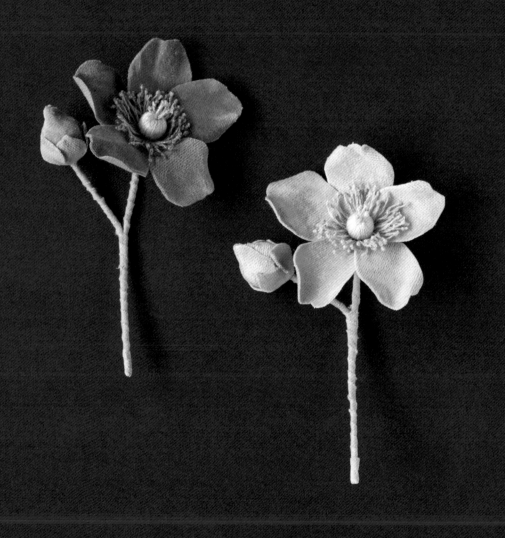

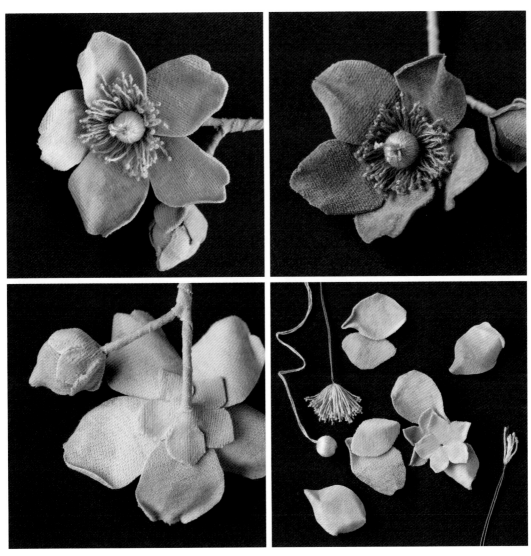

金絲梅
how to make ▷ p.126

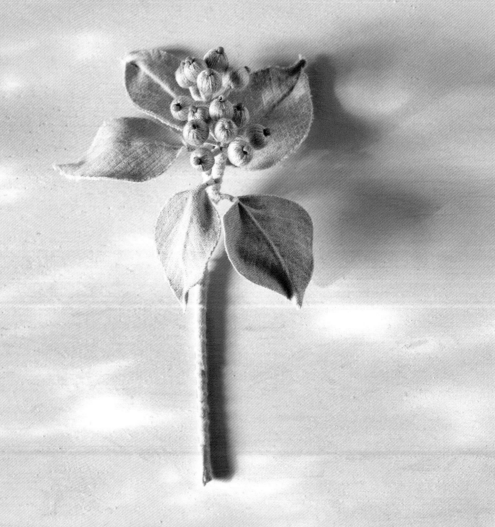

生葉藍染的菱葉常春藤
how to make ▷ p.132

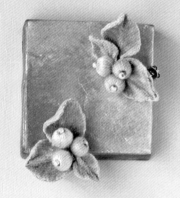
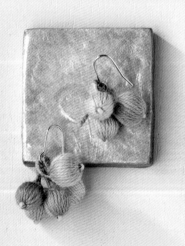
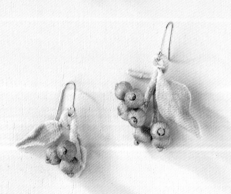

果實耳環

how to make ▷ p.129, 135, 136

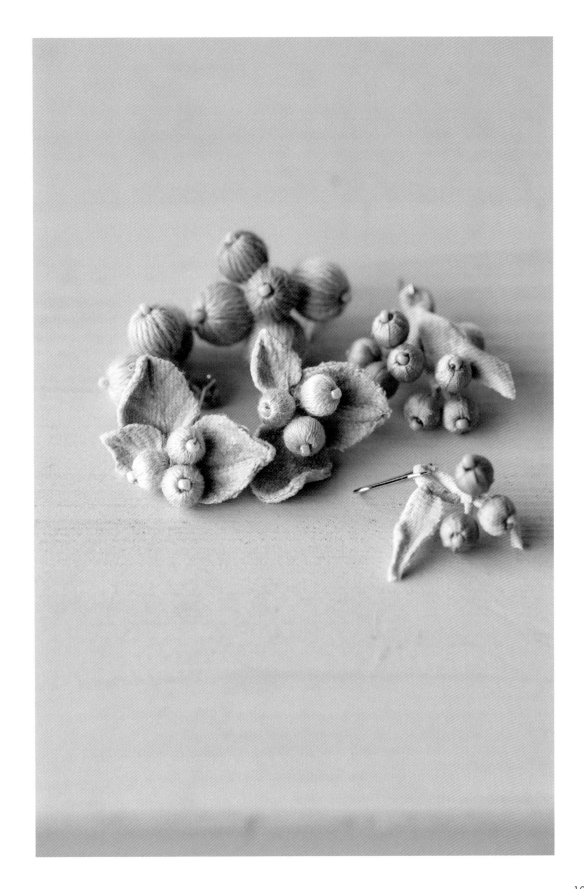

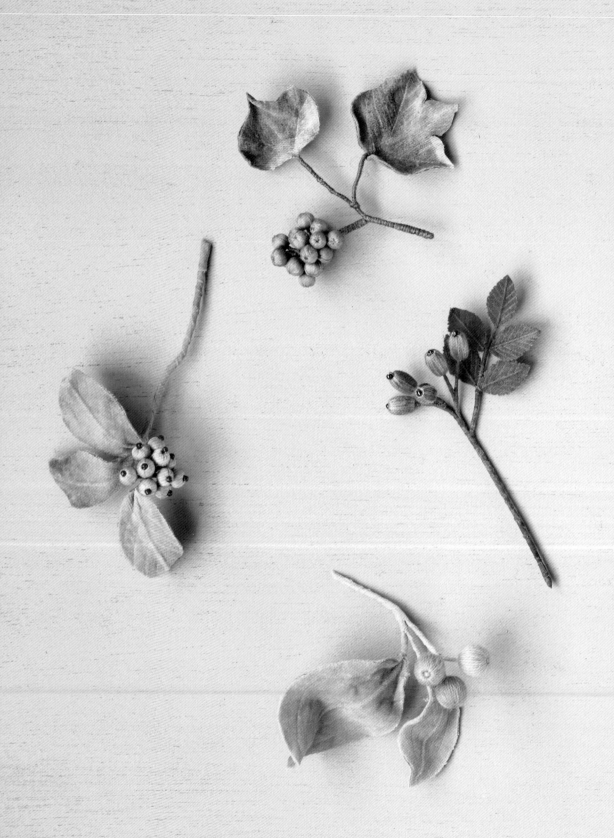

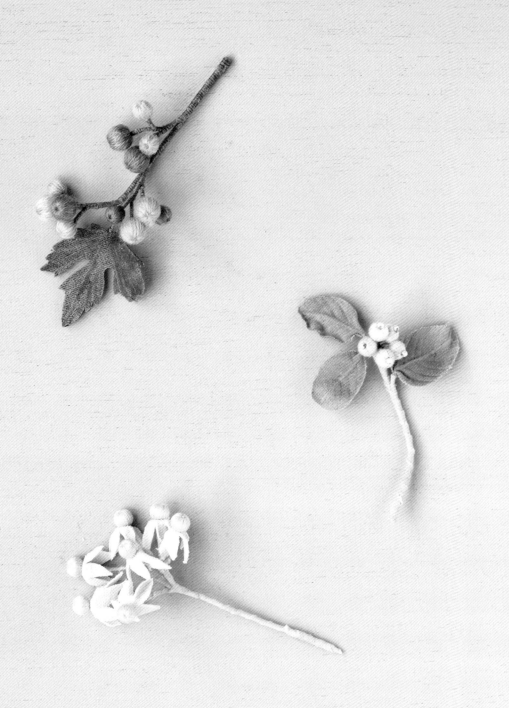

各種樹木的果實

how to make ▷ p.122, 132, 133, 134, 135

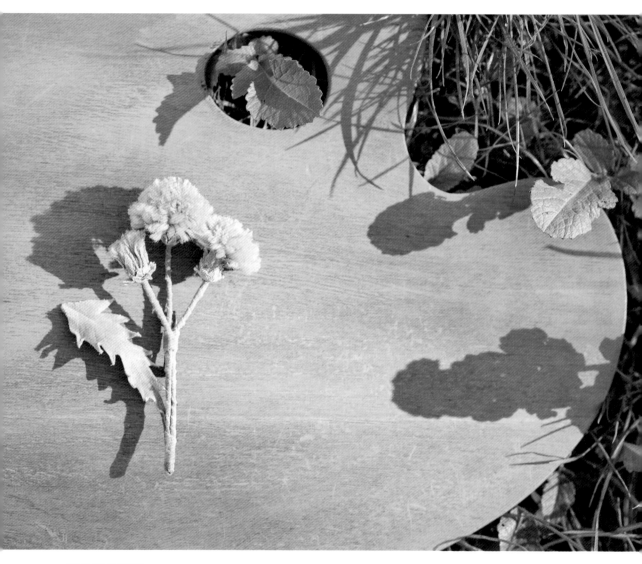

蒲公英的胸花
how to make ▷ p.124

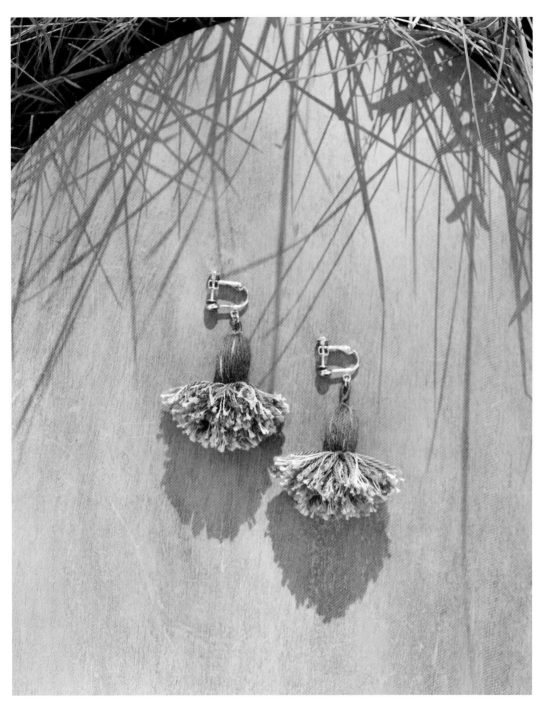

薊花的耳環
how to make ▷ p.125

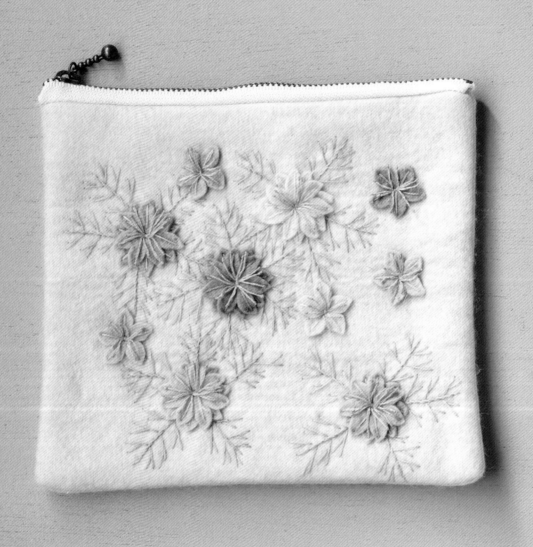

黑種草的收納包
how to make ▷ p.140

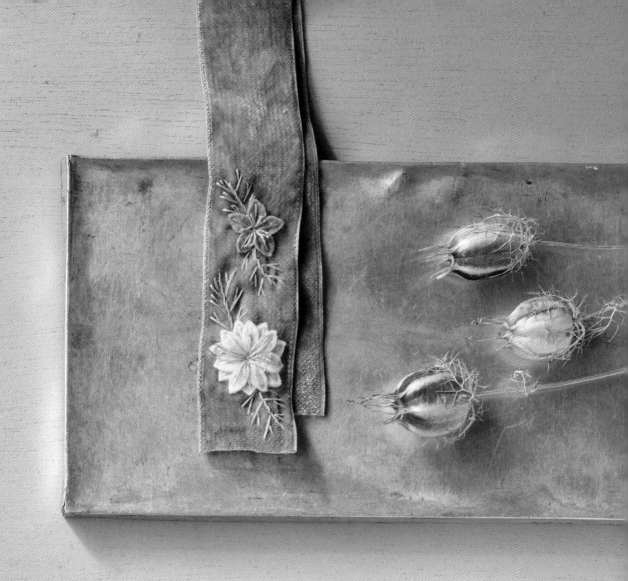

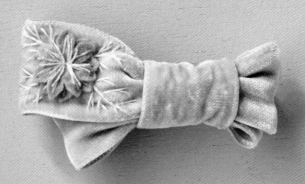

黑種草的緞帶髮夾
how to make ▷ p.141

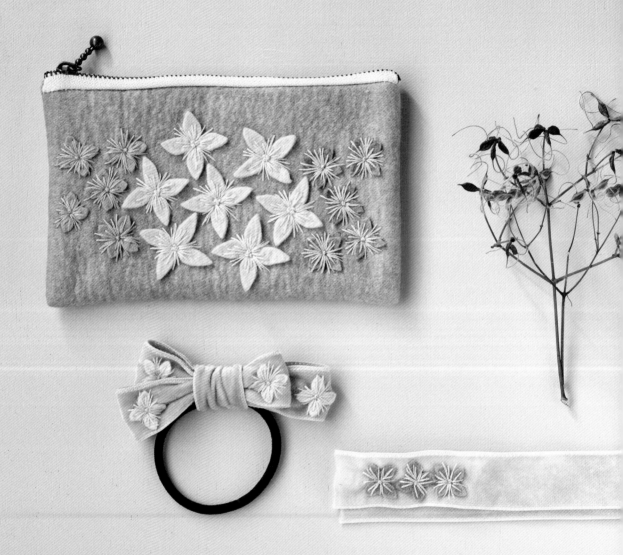

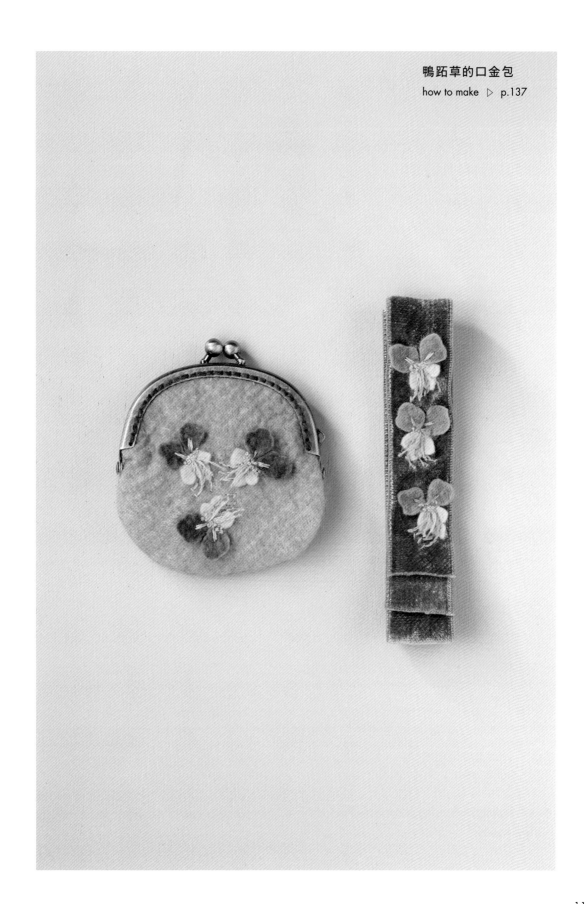

鴨跖草的口金包
how to make ▷ p.137

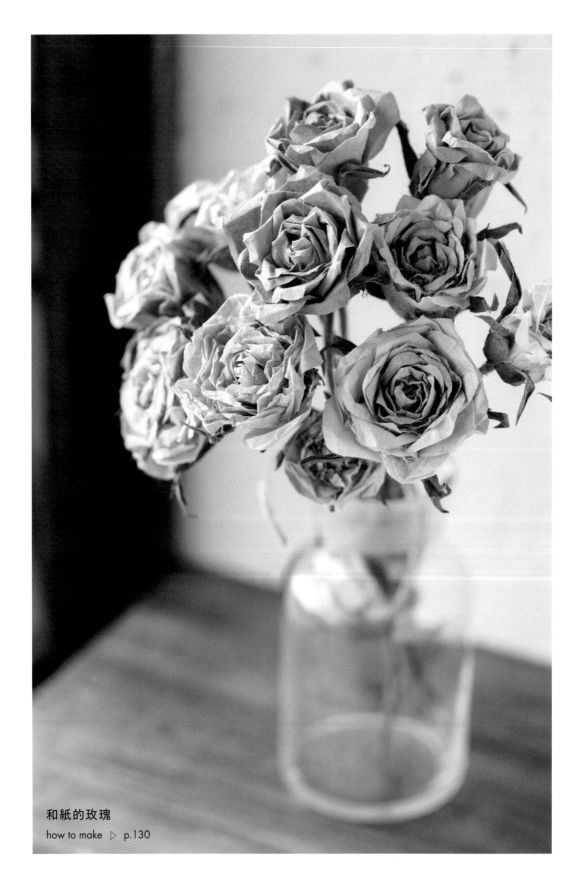

和紙的玫瑰
how to make ▷ p.130

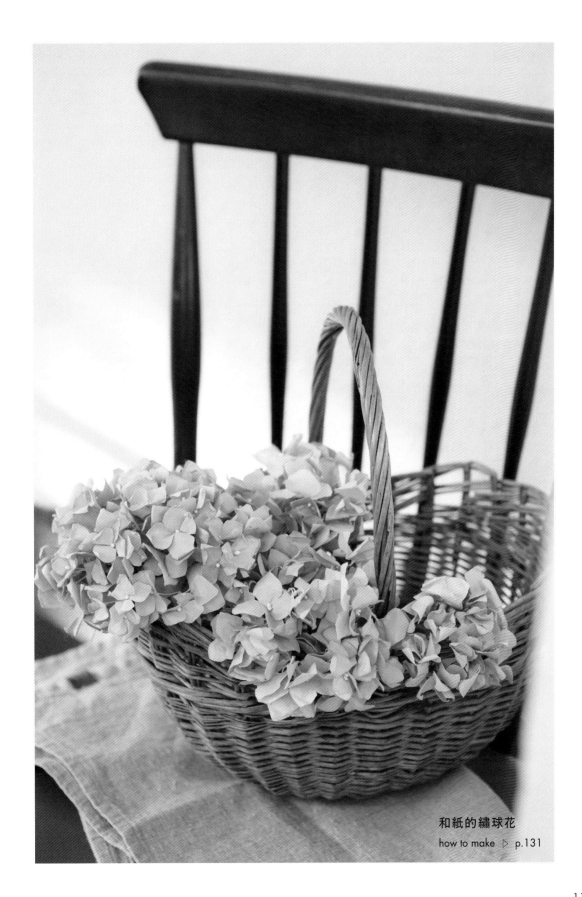

和紙的繡球花
how to make ▷ p.131

馬鈴薯的花　p.100

構造由一層的花朵與花苞所組成。
花蕊的作法和重疊花朵、花苞
一起捲成莖部的方法是重點。

1　把鐵絲穿過小珠子，折成一半後扭轉。
2　在鐵絲一端沾上白膠，由下往上纏繞繡線。
3　繡線纏繞到上方後，再沾一點白膠，繼續纏繞到一半。
4　重複纏繞讓下半部變粗，剪線。
5　重複 2～4，共製作 5 支雄蕊。
6　把雄蕊圍繞在 1 的雌蕊周圍，扭成一束。
7　用錐子在裁剪好的花瓣中心打洞，凹折起來。
8　把 6 的花蕊穿過 7 的花瓣，在花蕊下方塗白膠。
9　於下方貼合花瓣與花蕊，讓花瓣包覆著花蕊。

花瓣 2 片、花苞 3 片、
花萼 5 片、紙型 p.142

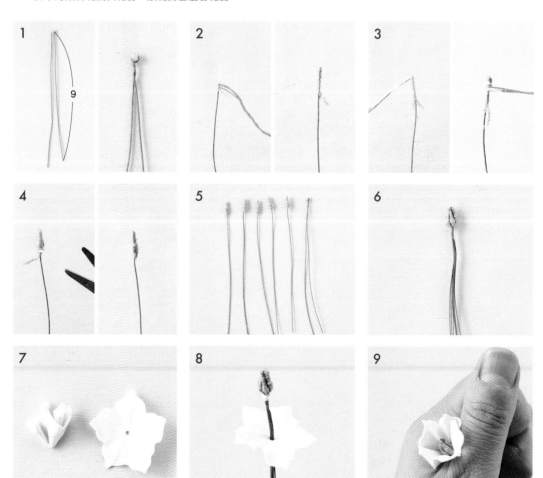

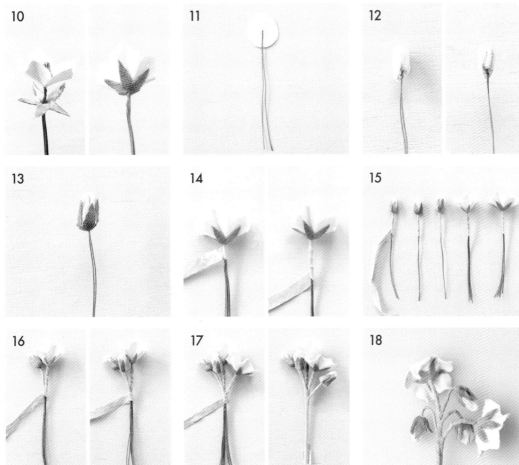

10 把裁剪打洞好的花萼疊放在 9 上，用白膠貼合。

11 準備裁剪好的花苞和折成一半的鐵絲。

12 鐵絲沾上白膠，包覆花苞捲起來。

13 把裁剪打洞好的花萼疊放在 12 上，用白膠貼合。

14 莖用布塗上白膠後，螺旋纏繞在花朵和花苞上約 2cm。

15 共製作 2 支花朵、3 支花苞。

16 重疊花朵和花苞，用莖用布捲 2 圈左右後，再纏上另一支花苞。

17 纏 2 圈後疊上花朵，再纏 2 圈後疊上花苞，一直纏繞到莖底部。

18 最後彎折花萼與花朵，讓整體看起來自然即完成。

材料

1 份

花瓣、花蕊用棉絨布 10×10cm

花萼用棉絨布 7×10cm

莖用布用 0.8cm 寬的平織棉布（斜紋）30cm

雄蕊用 25 號繡線約 50cm（3 股線、1 朵 10cm）

雄蕊用 30 號 9cm 長的鐵絲 10 支

雌蕊、花蕊用 28 號 18cm 長的鐵絲 5 支

小珠子（黃綠色 44 號）2 個

使用的染材：

花瓣（三葉草 M）、雄蕊（洋蔥 M）、花萼、莖（薄荷 F）

※M＝明礬媒染、C＝銅媒染、F＝鐵媒染

莖用布（斜紋）的作法

傾斜 45 度角像構成等邊三角形般裁剪布條。這裡以 25cm×25cm 的布料為例，裁剪出斜紋布條作為莖用布。

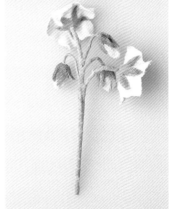

45度

0.8

25

25

① 用可去除筆跡的工具畫出 0.8cm 寬的斜線（等邊三角形）。

② 沿著線條裁剪布料。

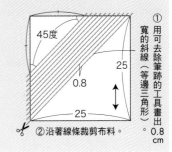

藍盆花的胸花　p.98

構造由多層次的花瓣與蕾絲花邊所組成。
重疊花瓣和固定胸針的方法是重點。

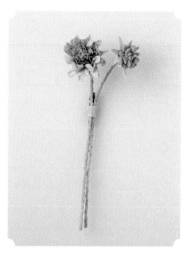

1　把鐵絲穿過 0.8cm 寬的蕾絲花邊邊端，折成一半。
2　蕾絲花邊塗上白膠後，捲起來。
3　留下 1cm 寬的蕾絲花邊的邊緣，其餘剪掉。
4　把 3 剪好的 1cm 寬蕾絲花邊重疊在 2 上，捲起來。
5　一邊塗白膠，一邊捲到最後。
6　把花萼穿過 5，用白膠貼合。
7　用錐子反折花萼，調整角度，就完成花苞了。
8　以 3 股的繡線貼滿蕾絲花邊。
9　按照 1 的方式把 8 的蕾絲捲起來。

大花瓣 2 片、小花瓣 2 片、花萼 2 片

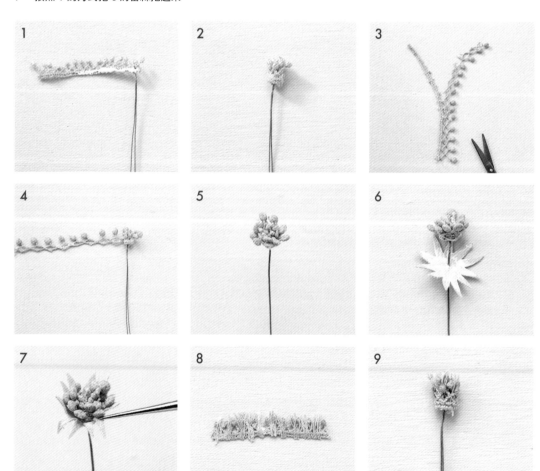

 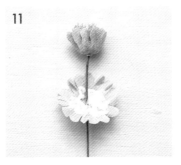

 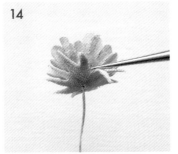 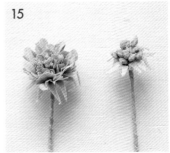

 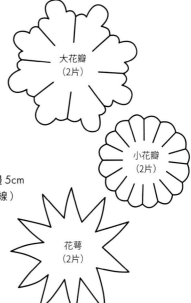

10　在裁剪好的花瓣（大、小花瓣）中心打洞，凹折起來。

11　把 10 的小花瓣穿過 9，用白膠貼合。重疊 2 片。

12　把 10 的大花瓣穿過 11，用白膠貼合。重疊 2 片。

13　所有花瓣重疊好的樣子。

14　把花萼穿過 13，用白膠貼合。

15　花朵的花萼也和花苞的花萼一樣反折，各用莖用布纏繞。

16　花朵和花苞莖用布纏繞好的樣子。

17　把莖束在一起，疊放上胸針座，用莖用布纏繞固定。

18　捲 2 ～ 3 圈固定好即完成。

材料
1 份

花瓣用平織棉布 8×8cm　花萼用棉絨布 5×8cm
莖用布用 0.8cm 寬的平織棉布（斜紋）40cm（作法 p.119）
花朵用 0.8cm 寬的蕾絲花邊 5cm　花苞用 0.8cm 寬的蕾絲花邊 5cm
花苞用 1cm 寬的蕾絲花邊 8cm　花朵用 25 號繡線 5cm（3 股線）
莖用 28 號 36cm 長的鐵絲 2 支
2.8cm 長的胸針座（古金色）1 個
使用的染材：
花朵（黑豆 M）、花苞、花萼、莖（紅紫蘇 C）
※M＝明礬媒染、C＝銅媒染、F＝鐵媒染

大花瓣
（2片）

小花瓣
（2片）

花萼
（2片）

忍冬　p.109

構造由果實與葉子所組成。
木珠做成的果實和葉子的作法是重點。

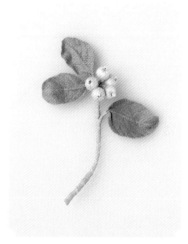

1　用鑽孔器把木珠的孔洞擴大一點。
2　把鐵絲穿過小珠子的孔洞，反折 1cm 左右。
3　木珠如圖穿針引線包裹起來。
4　整個包裹好的樣子。
5　把線頭穿進線圈裡。
6　剪掉多餘的線頭。
7　把 2 備好的鐵絲穿過 6 的中心。
8　用莖用布纏繞固定果實和莖。
9　用白膠貼住莖用布，果實就完成了。

大葉片 2 片、小葉片 4 片

10

12

13

14

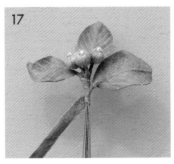

15

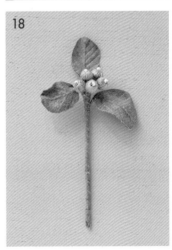

16

17

18

10　重複 1～9，共製作 5 個相同的果實。

11　取裁剪好的 2 片葉片夾住鐵絲，黏貼起來。

12　用錐子劃出葉脈。

13　共製作 2 支小葉子、1 支大葉子。

14　在小葉子的下方用莖用布捲一圈。

15　小葉子約捲 2 圈之後，疊放上另一支小葉子，用莖用布纏繞。

16　用莖用布把 5 支果實纏繞在一起。

17　把 15 和 16 的果實束在一起，約捲 2 圈後，再疊上大葉子，一直纏繞到莖底部。

18　彎折葉子，讓整體看起來自然即完成。

 材料

1 份

葉片用平織棉布 10×10cm

莖用布用 0.8cm 寬的平織棉布（斜紋）30cm

果實用 25 號繡線 30cm×5 條（3 股線）

莖用 28 號 9cm 長的鐵絲 8 支

果實用直徑 0.6cm 的木珠 5 個

小珠子（白色）5 個

使用的染材：

果實（藍錦葵 M）、葉子（洋蔥 F）、莖（咖啡 M）

圖解過程：果實（黑豆 F）、葉子、莖（金盞花 F）

※ M ＝明礬媒染、C ＝銅媒染、F ＝鐵媒染

大葉片（2片）

小葉片（4片）

蒲公英的胸花　p.110

1　在 1.5cm 寬的厚紙板上疊放鐵絲，以毛線和繡線纏繞。

2　捲好後，把鐵絲折成一半，再扭成一束。

3　抽掉厚紙板，剪開花朵的線圈部分。

4　準備裁剪好的花萼。

5　在花朵的底部捲毛線約 1cm 後，穿過大、小花萼，黏貼固定。

6　再取 1 片小花萼貼在 5 上，重疊好所有花萼的樣子。

7　把莖用布纏繞在莖上，以相同方法製作另一支花朵。花苞不捲毛線，
　　只用花萼製作。

8　製作葉子，各用莖用布纏成一束，最後加上胸針座即完成。調整一
　　下花萼和葉子的角度。

葉片 2 片（正、反面各 1 片）、
大花萼 3 片、小花萼 6 片

材料

1 份

花朵用毛線 1.5m×2 條　花苞用極細毛線 1m×1 條
花朵用 25 號繡線 70cm×2 條（3 股線）
花萼、葉片（正面）用棉絨布 10×15cm
葉片（反面）用平織棉布 5×10cm
花萼用並太毛線 40cm（20cm×2）
莖用布用 0.8cm 寬的平織棉布（斜紋）50cm
莖用 28 號 18cm 長的鐵絲 4 支
2.8cm 長的胸針座（古金色）1 個

使用的染材：
花朵（一年蓬 M）
花萼、葉子、莖（一年蓬 F）
※M＝明礬媒染、C＝銅媒染、F＝鐵媒染

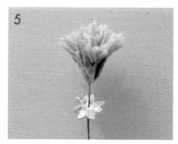
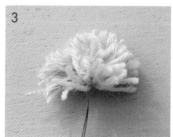

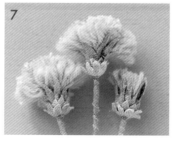
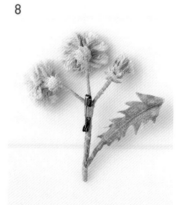
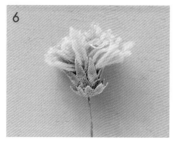

124

薊花的耳環　p.111

1. 同蒲公英的作法，以毛線和繡線製作 2.5cm 寬的花朵，花萼和果實
 的作法一樣，在木珠上捲毛線後，穿過莖。
2. 莖上沾白膠，用和花萼相同的毛線纏繞 3cm。
3. 纏好毛線後，剪掉多餘的鐵絲。
4. 把莖彎曲成環狀。
5. 再把剩餘的莖纏繞在花萼的底部固定。
6. 在 5 做出的環狀裝上圓環，安裝到耳夾零件上即完成。

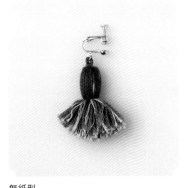

無紙型

材料

1 份

花朵用極細毛線 3m×2 條
花朵用 25 號繡線條 3m×2 條（3 股線）
花萼、莖用極細毛線條 3m×2 條
花萼用 1.1×1.7cm 的木珠 2 個
莖用 28 號 18cm 長的鐵絲 2 支
耳夾零件（金色）1 組
直徑 0.5cm 的圓環 2 個

使用的染材：
花朵（黑豆 M）、花萼、莖（洋甘菊 F）
※M ＝明礬媒染、C ＝銅媒染、F ＝鐵媒染

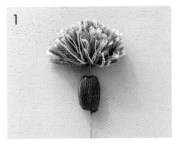

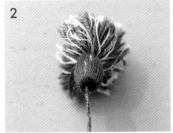

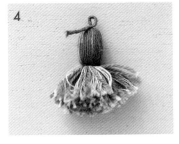

蒲公英的胸花

大花萼（3 片）

小花萼（6 片）

葉片（2 片）　正面・棉絨布（1 片）
反面・平織棉布（1 片）

金絲梅 p.102

1　把繡線打結，各做出雄蕊和雌蕊，綁成一束。
2　同果實的作法，擴大木珠的孔洞以繡線包覆，穿過雌蕊。
3　把雄蕊均等地重疊於 2 上，扭轉鐵絲固定。
4　用白膠逐一在 3 的周圍貼上花瓣。
5　把花萼穿過 4，用白膠貼住。
6　把鐵絲穿過木珠後對折，用白膠貼上裁剪好的花苞。
7　包覆花苞周圍，穿過花萼，用白膠貼住。
8　依序從花苞、花朵下側用莖用布各纏繞 3cm 後，束在一起。

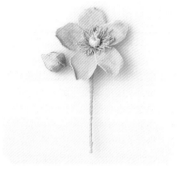

花瓣 5 片、花苞 3 片、花萼 2 片
紙型 p.142

材料

1 份

花瓣、花苞用棉絨布 10×10cm
花萼用棉絨布 5×5cm
莖用布用 0.8cm 寬的平織棉布（斜紋）30cm
雌蕊用 25 號繡線 60cm（3 股線）
雄蕊用 25 號繡線 70cm（2 股線）
花朵用直徑 0.8cm 的木珠 1 個
花苞用直徑 1.2cm 的木珠 1 個
花朵、花苞用 28 號長 18cm 的鐵絲 3 支

使用的染材：
黃色系：花朵、雄蕊（洋蔥 M）、雌蕊（洋甘菊 M）、花萼、莖（檸檬香蜂草 C）
灰色系：花朵、雄蕊（赤楊 F）、雌蕊、花萼、莖（薰衣草 F）
※M＝明礬媒染、C＝銅媒染、F＝鐵媒染

1
2
打結
雌蕊　3 條　　雄蕊　40 條

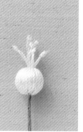
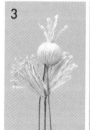
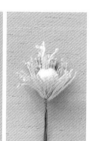

2

3

4

5

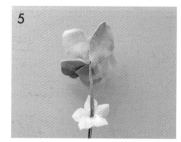

8

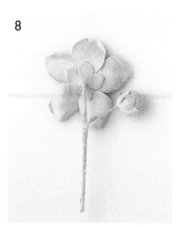

6

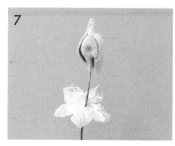

7

銀蓮花　p.96

1　裁剪羊毛氈後，在周圍縫平針縫。
2　不要剪線，拉緊縮縫。
3　同金絲梅的作法，以毛線製作 20 條雄蕊，再用鐵絲束起來。
4　用錐子在花瓣的中心打洞，彎折花瓣，穿進雄蕊。
5　依序貼上各 2 片的小花瓣和大花瓣，中央貼上壓平的花芯。
6　重疊好花瓣的樣子。
7　取裁剪好的正反 2 片葉片夾住鐵絲，做成葉子。先用莖用布纏繞
　　6 的鐵絲 2cm，再平行疊上葉子，纏成一束。

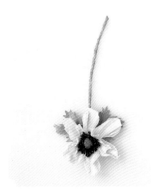

大花瓣 2 片、小花瓣 3 片、花芯 1 片、葉
片 2 片（正、反面各 1 片）　紙型 p.142

材料
1 份

花瓣用雪紡棉 15×15cm
葉片用平織棉布 10×10cm
莖用布用 0.8cm 寬的平織棉布（斜紋）30cm
花芯用羊毛氈 3×3cm
雄蕊用極細毛線 1m
莖用 28 號 36cm 長的鐵絲 1 支

使用的染材：
花朵（黑豆 F）、花芯、雄蕊（奧勒岡 F）、葉子、
莖（艾草 F）、作品頁的應用花：紫紅色的花朵（枇
杷葉 F）和芯蕊（赤楊 F）、紫色的花朵（黑豆 M）
和花芯（奧勒岡 F）、淡粉紅色的花朵（紅紫蘇酸
性）和花芯（奧勒岡 F）、米色的花朵（檸檬香蜂
草 M）和花芯（奧勒岡 C）

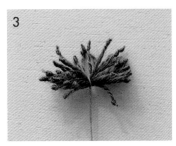

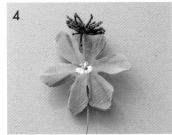

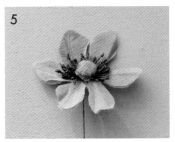

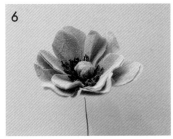

南瓜的花 p.101

1 參照馬鈴薯的花，把毛線捲在鐵絲上做成雄蕊。
2 同果實的作法，在木珠上包覆毛線。
3 取剪裁好的 2 片花瓣夾住鐵絲，黏貼起來。
4 白膠乾燥後，彎折花瓣。
5 在雌蕊的周圍貼上花瓣，背面貼上花萼，穿過 2 的果實。
6 用莖用布纏繞鐵絲的部分。
7 調整整體的形狀和角度即完成。

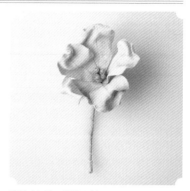

花瓣 10 片、花萼 1 片

材料
1 份

花瓣用平織棉布 15×15cm
花萼用棉絨布 5×5cm
莖用布用 0.8cm 寬的平織棉布（斜紋）20cm
雌蕊用極細毛線 50cm（10cm×5 條）
果實用極細毛線 2m
果實用直徑 1.6cm 的木珠 1 個
花朵用 28 號 9cm 長的鐵絲 5 支
雌蕊用 30 號 9cm 長的鐵絲 5 支

使用的染材：
黃色系：花朵、雌蕊（北美一枝黃花 M）、花萼、莖（奧勒岡 C）、果實（紅紫蘇 C）
灰色系：花朵、雌蕊（黑豆 F）、花萼、莖（北美一枝黃花 F）、果實（奧勒岡 F）
※M＝明礬媒染、C＝銅媒染、F＝鐵媒染

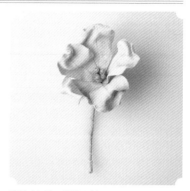

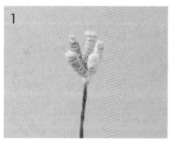

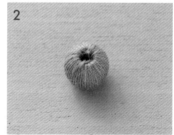

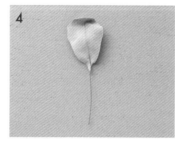

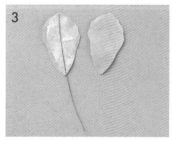

三種果實的耳環　p.106

1　用鑽孔器把木珠的孔洞擴大，穿針引線包覆起來。
　　鐵絲穿過小珠子後反折 1cm，再穿過木珠的中心。
　　取正反 2 片葉片夾住鐵絲，做成大、小各 2 支葉子。
2　在大葉片上疊上果實，並用白膠固定。
3　在 2 疊上另一片大葉片，黏貼起來。剪掉多餘的鐵絲。
4　用錐子在大葉片上打洞。
5　把大葉片穿到耳環零件的背面，再貼到 3 的背面。
6　安裝好零件即完成。

大葉片 10 片、小葉片 4 片

材料
1 份

葉片用棉絨布 7×10cm
果實用 25 號繡線 1m80cm（3 股線、各 30cm）
莖用 28 號 6cm 長的鐵絲 10 支
小珠子（米白色）6 個
果實用直徑 0.6cm 的木珠 6 個
圓底耳環零件（金色）1 組

使用的染材：
果實（枇杷葉 M）、葉子（枇杷葉 F）
圖解用：果實（北美一枝黃花 M）、葉子（北美一枝黃花 F）
※M ＝明礬媒染、C ＝銅媒染、F ＝鐵媒染

南瓜的花

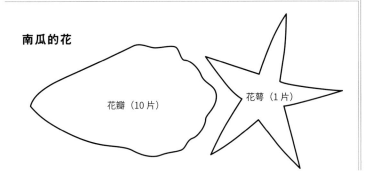

花瓣（10 片）

花萼（1 片）

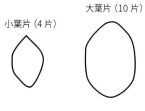

小葉片（4 片）

大葉片（10 片）

129

和紙的玫瑰 p.116

1 重疊裁剪大小各 4 片的花瓣後，凹折重疊的花瓣。
2 把鐵絲穿過保麗龍花芯，扭轉固定。
3 用錐子在小花瓣的中心打洞，穿過 2，塗上白膠。
4 讓花瓣包裹住保麗龍花芯，黏貼起來。
5 稍微錯開花瓣的方向，繼續貼上剩餘的 3 片小花瓣、4 片大花瓣。
6 逐漸減少塗白膠的量，只黏底部，讓花瓣像是綻放開來一樣。
7 黏貼好所有花瓣的樣子。
8 用錐子在花萼的中心打洞，塗上白膠，穿過 7，貼住固定。
9 以莖用的和紙膠帶纏繞，調整一下角度讓整體看起來自然即完成。
　若希望莖再粗一點，就多纏繞幾層膠帶。

大花瓣 4 片、小花瓣 4 片、花萼 1 片
紙型 p.142

材料
1 份

花朵用和紙（厚美濃和紙）15×30cm
花萼用和紙（厚美濃和紙）8×8cm
莖用 0.8cm 寬的和紙膠帶 60cm
莖用 26 號 36cm 長的鐵絲 1 支
花材用保麗龍花芯 1 個
※ 和紙膠帶為裁剪和紙（厚美濃和紙）所製成。

使用的染材：
花朵（洋蔥鹼性）、花萼、莖（咖啡 F）
※M＝明礬媒染、C＝銅媒染、F＝鐵媒染

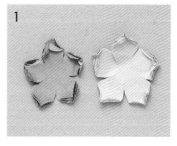

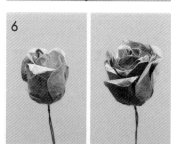

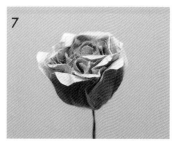
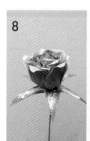
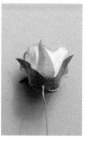

和紙的繡球花　p.117

1　重疊裁剪 5 片花萼後，用錐子在中心打洞，凹折重疊的花萼。
2　把人造花蕊剪成一半，穿過花萼的中心，底部沾白膠固定。
3　隨機取大、中、小共 5 支花萼，以 18cm 的鐵絲束在一起，共製作出 20 小束花。用和紙膠帶纏繞鐵絲 3cm 左右。
4　接著取 4 小束花以 36cm 的鐵絲接成莖，製作出 5 組。取其中 2 組為一束和 3 組一束，各用和紙膠帶捲 2cm 左右後，再將全部束在一起，一直纏繞到莖底部。

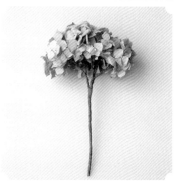

大、中花萼各 40 片、小花萼 20 片

材料
1 份

花萼用和紙（厚美濃和紙）25×60cm
莖用 0.8cm 寬的和紙膠帶約 1m
花萼用 28 號 18cm 長的鐵絲 20 支
莖用 26 號 36cm 長的鐵絲 5 支
※ 和紙膠帶為裁剪和紙（厚美濃和紙）所製成。

使用的染材：
花萼、人造花蕊（生葉藍染）、莖（咖啡 F）
※ M＝明礬媒染、C＝銅媒染、F＝鐵媒染

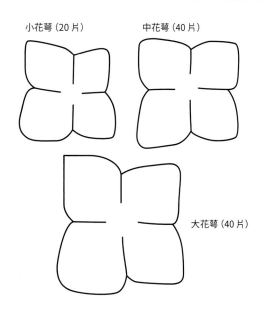

小花萼（20 片）　　中花萼（40 片）

大花萼（40 片）

南五味子　p.108

材料
1份

葉片正面用棉絨布 7×10cm　葉片反面用平織棉布 7×10cm
莖用布用 0.8cm 寬的平織棉布（斜紋）30cm
果實用 0.4cm 寬的緞帶 1.5m（各剪成 75cm）
果實用 28 號 9cm 長的鐵絲 10 支
葉子用 26 號 18cm 長的鐵絲 3 支
小珠子（紅色）10 個　果實用直徑 0.6cm 的木珠 10 個
使用的染材：
果實（洋蔥鹼性）、葉子、莖（洋蔥 F）

作法

1　用鑽孔器把木珠的孔洞擴大。
2　把鐵絲穿過小珠子後，反折 1cm 左右。
3　用裁剪好的緞帶把木珠包覆起來。
4　把 2 備好的鐵絲穿過 3 的中心。
5　用莖用布捲 1 圈固定果實和莖。
6　以相同作法製作 10 個果實，用莖用布捲 1.5cm 束在一起。
7　把裁剪好的正反 2 片葉子夾住鐵絲，黏貼起來。
8　在葉子底部捲上莖用布 1.5cm。
9　以 6 的果實的莖用布疊上各片葉子，纏成一束。
10　調整葉子的角度即完成。

葉片 6 片（正、反面各 3 片）

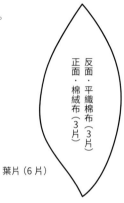

正面・棉絨布（3 片）　反面・平織棉布（3 片）

葉片（6 片）

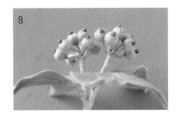

9

生葉藍染的菱葉常春藤　p.104

材料
1份

葉片用平織棉布 10×15cm
莖用布用 0.8cm 寬的平織棉布（斜紋）60cm
果實用 25 號繡線 2m40cm（3 股線、各 30cm）
果實用 30 號 9cm 長的鐵絲 16 支　葉子用 26 號 18cm 長的鐵絲 5 支
小珠子（藍色）16 個　大果實用直徑 0.6cm 的大木珠 10 個
小果實用直徑 0.5cm 的小木珠 6 個
使用的染材：
果實、葉子、莖（生葉藍染）

作法

1　用鑽孔器把木珠的孔洞擴大。
2　把鐵絲穿過小珠子後，反折 1cm 左右。
3　穿針引線把木珠包覆起來。
4　把 2 備好的鐵絲穿過 3 的中心。
5　用莖用布捲 1 圈固定果實和莖。
6　以相同作法製作 16 個果實，用莖用布捲 2cm 把 5 個大木珠和 3 個
　　小木珠束在 1 支莖上。
7　把裁剪好的正反 2 片葉片夾住鐵絲，黏貼起來。
8　按照小葉子→果實→大葉子→大葉子的順序用莖用布纏繞連接。
9　按照果實→小葉子→大葉子的順序用莖用布纏繞連接。
10　用 8 的莖用布和 9 纏成一束，調整葉子的角度即完成。

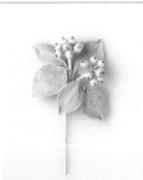

大葉片 6 片、小葉片 4 片

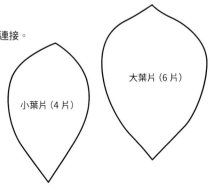

小葉片（4 片）　　大葉片（6 片）

8

　※M＝明礬媒染、C＝銅媒染、F＝鐵媒染

防己的果實　p.108

材料
1份

葉片正面用棉絨布 7×10cm
葉片反面用平織棉布 7×10cm
果實用 0.4cm 寬的緞帶 2.4m（各剪成 80cm）　莖用極細毛線 1m
果實用 28 號 9cm 長的鐵絲 18 支
葉子用 26 號 9cm 長的鐵絲 2 支
果實用直徑 0.6cm 的木珠 18 個
使用的染材：
果實（枇杷葉 F）、葉子（紅茶 F）、莖（紅茶 C）

作法

1　用鑽孔器把木珠的孔洞擴大。
2　以剪好的緞帶把木珠包覆起來。
3　鐵絲沾了白膠後，穿進 2 的中心。
4　用毛線纏繞莖 1cm 固定果實和莖。
5　以相同作法共製作 18 個果實，3 個 1 組用毛線纏在一起。
6　毛線約捲 2 圈後，稍微錯開疊上果實繼續纏繞。剩下的鐵絲捲 1cm。
7　把裁剪好的正反 2 片葉片夾住鐵絲，黏貼起來。
8　葉子的莖各用毛線纏繞後，2 支疊在一起，再捲鐵絲 1cm。
9　在 6 的果實疊上葉子，纏成一束。
10　調整葉子的角度即完成。

大葉片 2 片（正、反面各 1 片）、
小葉片 2 片（正、反面各 1 片）

小葉片（2 片）

正面・棉絨布（1 片）
反面・平織棉布（1 片）

大葉片（2 片）

正面・棉絨布（1 片）
反面・平織棉布（1 片）

海 州 常 山　p.109

材料
1份

花萼用棉絨布 5×7cm
莖用布用 0.8cm 寬的平織棉布（斜紋）40cm
果實用 25 號繡線 2m10cm（3 股線、各 30cm）
莖用 28 號 9cm 長的鐵絲 7 支
果實用直徑 0.6cm 的木珠 7 個
使用的染材：
果實（海州常山的果實）、花萼（海州常山的花萼酸性）、莖（海州常山
的花萼 C）

作法

1　用鑽孔器把木珠的孔洞擴大。
2　穿針引線把木珠包覆起來。
3　鐵絲沾了白膠後，穿進 2 的中心。
4　花萼沾了白膠後，將 3 穿過花萼的中心，貼住固定。
5　用莖用布纏繞莖約 2cm，並以 2cm 左右的長度為距分別纏成 2 支 2
　　組和 3 支 1 組。
6　用莖用布把 5 纏成一束。
7　調整花萼的角度即完成。

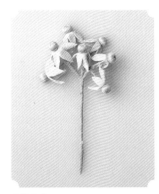

花萼 7 片

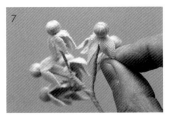

海州常山・花萼（7 片）

菝葜 p.108

材料 1份

葉片用棉絨布 10×10cm
莖用布用 0.8cm 寬的平織棉布（斜紋）30cm
果實用極細毛線 2m55cm（各 85cm）
果實用 28 號 18cm 長的鐵絲 3 支
葉子用 26 號 18cm 長的鐵絲 2 支
小珠子（黃綠色）3 個　果實用直徑 1cm 的木珠 3 個
使用的染材：
果實（艾草春與秋 C）、葉子（艾草 F）、莖（艾草 C）

作法

1　用鑽孔器把木珠的孔洞擴大。
2　把鐵絲穿過小珠子後，反折 1cm 左右。
3　穿針引線把木珠包覆起來。
4　把 2 備好的鐵絲穿過 3 的中心。
5　用莖用布把 4 纏繞 1cm，3 支束在一
　　起後再捲 2cm。
6　把裁剪好的正反 2 片葉片夾住鐵絲，
　　黏貼起來。
7　重疊果實和葉子，纏成一束。
8　調整葉子的角度即完成。

大葉片 2 片（正、反面各 1 片）
小葉片 2 片（正、反面各 1 片）

大葉片（2 片）

小葉片（2 片）

玫瑰果 p.108

材料 1份

葉片用平織棉布 10×10cm
莖用布用 0.8cm 寬的平織棉布（斜紋）30cm
果實用 25 號繡線 2m50cm（3 股線、各 50cm）
果實、葉子用 28 號 9cm 長的鐵絲 10 支
小珠子（古銅色）5 個
果實用 0.6×0.9cm 的木珠 5 個
使用的染材：
果實、葉子、莖（金盞花 F）

作法

1　用鑽孔器把木珠的孔洞擴大。
2　把鐵絲穿過小珠子後，反折 1cm 左右。
3　穿針引線把木珠包覆起來。
4　把 2 備好的鐵絲穿過 3 的中心。
5　用莖用布把 4 纏繞 1cm，分成 3 支 1 組和 2 支 1 組，再各捲 1cm。
6　把 5 支全束在一起。
7　把裁剪好的正反 2 片葉片夾住鐵絲，黏貼起來，再用鋸齒型的剪刀
　　修剪葉子的邊緣。
8　重疊果實和葉子，纏成一束。

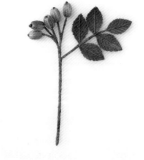

葉片 10 片

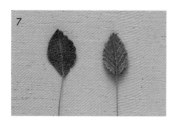

葉片
（10 片）

野葡萄 p.109

材料
1份

果實用棉絨布 5×10cm
果實用極細毛線 1m20cm（大 70cm、小 50cm×6 色）
莖用極細毛線 2m　葉子用 28 號 9cm 長的鐵絲 13 支
小果實用直徑 0.6cm 的木珠 6 個　大果實用直徑 0.8cm 的木珠 6 個
使用的染材：
果實 6 色（海州常山的果實、黑豆 M、C、F、紅紫蘇 M、生葉藍染）、
葉子（金盞花 F）、莖（海州常山的花萼 F）

作法

1　用鑽孔器把木珠的孔洞擴大。
2　穿針引線把木珠包覆起來。
3　用錐子把孔洞撐大，把沾了白膠的鐵絲穿進 2 的中心。
4　用毛線纏繞 3 的莖 1cm。以相同方法製作大小各 6 個果實。
5　分成 2 個小果實和 2 個大果實為 1 組束在一起，再捲 1.5cm。
6　取正反 2 片葉片夾住鐵絲，黏貼起來。
7　用毛線纏繞 6 的莖 1.5cm，直接再和 1 支果實的莖纏成一束。
8　用毛線纏繞 7 的莖 1.5cm，繼續纏上果實。
9　用毛線纏繞 8 的莖 2cm，繼續纏上果實。
10　毛線纏繞 3cm 後，剪掉鐵絲。毛線回纏 1cm 後剪掉。
11　調整果實的角度為對向生長。

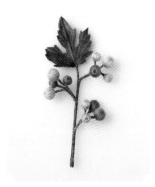

葉片 2 片（正、反面各 1 片）

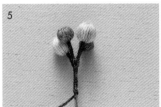

野葡萄
（左右對稱各 2 片）

香草染的毛線耳環 p.106

材料
1份

果實用極細毛線 5m80cm（大 85cm×4、小 60cm×4）
莖用極細毛線 20cm（各 10cm）
果實用 28 號 9cm 長的鐵絲 8 支　小珠子（黃綠色）8 個
大果實用直徑 1cm 的木珠 4 個　小果實用直徑 0.8cm 的木珠 4 個
耳環零件（金色）1 組
使用的染材：
大果實（洋甘菊 M、C、薄荷 C、薰衣草 M）、小果實（洋甘菊 M、C、
薰衣草 M、C）、莖（薄荷 C）

作法

1　用鑽孔器把木珠的孔洞擴大。
2　把鐵絲穿過小珠子後，反折 1cm 左右。
3　穿針引線把木珠包覆起來。保留其中一端的線頭。
4　把 2 備好的鐵絲穿過 3 的中心。
5　用 3 剩下的毛線纏繞鐵絲 1cm 左右。
6　分成 3 個果實（1 大 2 小）和 5 個果實（3 大 2 小），用莖用的毛線纏成一束。
7　把 6 纏繞約 3cm 後，彎折莖，安裝耳環零件（參照下頁海色的耳環）。

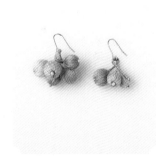

無紙型

海色的耳環 p.106

材料
1份

葉片正面用棉絨布 5×5cm　葉片反面用平織棉布 5×5cm
莖用布用 0.8cm 寬的平織棉布（斜紋）30cm
果實用 0.4cm 寬的緞帶 1m（各 50cm）
果實用 30 號9cm 長的鐵絲 10 支　葉子用 28 號9cm 長的鐵絲 2 支
小珠子（藍色）10 個　果實用直徑 0.5cm 的木珠 10 個
耳環零件（金色）1 組
使用的染材：
果實（黑豆 C）、葉子、莖（三葉草 C、F）

作法

1　用鑽孔器把木珠的孔洞擴大。
2　把鐵絲穿過小珠子後，反折 1cm 左右。
3　以剪好的緞帶把木珠包覆起來。
4　把 2 備好的鐵絲穿過 3 的中心。
5　用莖用布捲 1 圈固定果實和莖。
6　把裁剪好的正反 2 片葉片夾住鐵絲，黏貼起來。
7　取 4 個果實莖用布捲 1cm，纏成一束。
8　取 3 個果實莖用布捲 1.5cm，纏成一束。
9　將 8 疊上 7 纏繞在一起，再疊上葉子纏繞 3cm。
10　取另 3 個果實莖用布捲 1.5cm，纏成一束。
11　將 10 疊上葉子，再纏繞 3cm。彎折 9 和 11
　　的莖，安裝耳環零件。

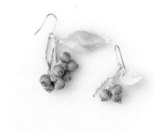

大葉片 2 片（正、反面各 1 片）、
小葉片 2 片（正、反面各 1 片）

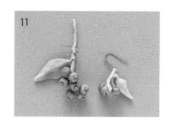
11

大葉片（2 片）

正面・棉絨布（1片）
反面・平織棉布（1片）

小葉片（2 片）

正面・棉絨布（1片）
反面・平織棉布（1片）

紙型與刺繡圖案

鴨跖草（各 3 片）

前片・後片（各 1 片）
※裁剪

中心線

完成線

輪廓繡（2 股線）

法式結粒繡（2 股線）

止縫處

止縫處

直線繡（2 股線）

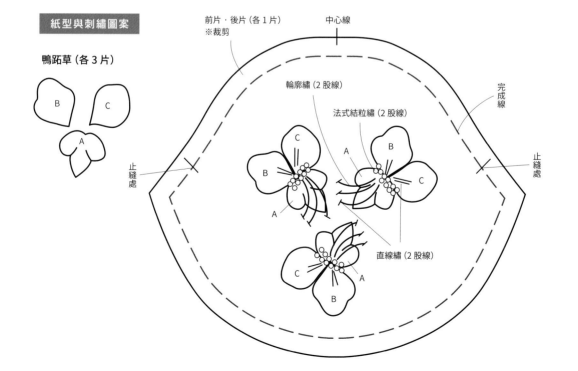

鴨跖草的口金包 p.115

材料

1 份

本體表布用羊毛氈 10×20cm
本體裡布用平織棉布 10×20cm
鴨跖草 A 用羊毛氈 3×3cm
鴨跖草 B、C 用羊毛氈 5×5cm
極細毛線 2m
雌蕊、雄蕊用 25 號繡線各 2m
長 7.5× 高 4cm 的口金零件（古銅色）1 個
使用的染材：
本體（紅紫蘇 M）、毛線、鴨跖草 B、C（黑豆 F）、鴨跖草 A（海
州常山的花萼 M）、雌蕊（北美一枝黃花 M）、雄蕊（黑豆 C）

〈參考作品〉緞帶：絨布緞帶（黑豆 F）、鴨跖草 B、C（黑豆 C）、鴨跖草 A（海
州常山的花萼 M）、雌蕊（北美一枝黃花 M）、雄蕊（黑豆 C）

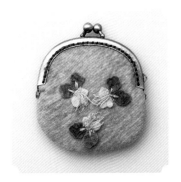

前片・後片（各 1 片）

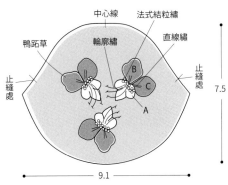

中心線　法式結粒繡
鴨跖草　輪廓繡　直線繡
止縫處　　　　　　止縫處
鴨跖草　B　C　A
7.5
9.1

※加上縫份 0.5cm（p.136 的紙型含縫份）
※後片沒有花和刺繡
※裡布為相同尺寸

鴨跖草（A～C 各 3 片）

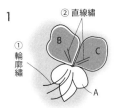

B　C
A

※裁剪

花的縫法

1

② 直線繡
B　C
① 輪廓繡
A

①～② 依序在表布上刺繡，縫住圖案

2

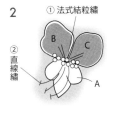

① 法式結粒繡
B　C
② 直線繡
A

①～② 依序刺繡

3

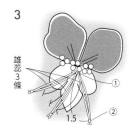

雄蕊 3 條
①
②
1.5

① 2 股繡線穿針，從反面出針到輪廓繡的上方
② 出針 1.5cm 左右，打個結再剪線

作法

1

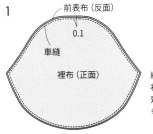

前表布（反面）
0.1
車縫
裡布（正面）

縫好花後，前表布和裡布都正面朝外相對齊，車縫起來
※後片也是相同作法

2

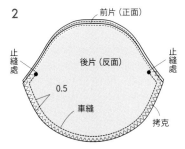

前片（正面）
止縫處　　　　止縫處
後片（反面）
0.5
車縫
拷克

前片和後片都正面朝內相對齊，
從止縫處縫到另一側止縫處，
縫合處的縫份要拷克

3

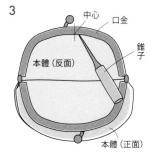

中心　口金
本體（反面）
錐子
本體（正面）

翻回正面，對準中心線，
為包口安裝口金

4

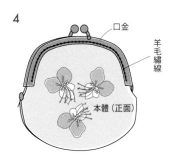

口金
羊毛繡線
本體（正面）

以回針縫的方式依序縫合口金的孔洞

※M＝明礬媒染、C＝銅媒染、F＝鐵媒染　　137

圓錐鐵線蓮與女萎的收納包 p.114

材料

1 份

本體表布用羊毛氈 20×20cm
本體裡布用平織棉布 20×20cm
圓錐鐵線蓮用羊毛氈 10×10cm
女萎用羊毛氈 2 種各 5×5cm
圓錐鐵線蓮用 25 號繡線 3m
女萎用 25 號繡線各 1m
16cm 長的拉鍊 1 條
使用的染材：
本體（生葉藍染）、圓錐鐵線蓮（檸檬香蜂草 M）、黃色系女萎（檸
檬香蜂草 C）、灰色系女萎（檸檬香蜂草 F）

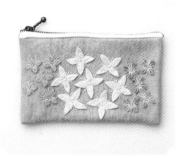

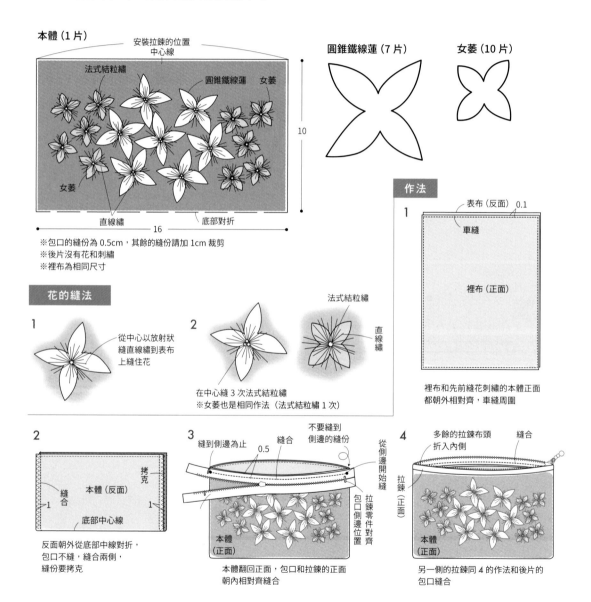

本體（1 片）

安裝拉鍊的位置
中心線

法式結粒繡

圓錐鐵線蓮　女萎

圓錐鐵線蓮（7 片）　女萎（10 片）

女萎

直線繡　底部對折

10

16

※包口的縫份為 0.5cm，其餘的縫份請加 1cm 裁剪
※後片沒有花和刺繡
※裡布為相同尺寸

花的縫法

1
從中心以放射狀
縫直線繡到表布
上縫住花

2
法式結粒繡

直線繡

在中心縫 3 次法式結粒繡
※女萎也是相同作法（法式結粒繡 1 次）

作法

1
表布（反面）0.1
車縫
裡布（正面）

裡布和先前縫花刺繡的本體正面
都朝外相對齊，車縫周圍

2
拷克
縫合　本體（反面）
1　1
底部中心線

反面朝外從底部中線對折，
包口不縫，縫合兩側，
縫份要拷克

3
縫到側邊為止　0.5　縫合

不要縫到
側邊的縫份

從側邊開始縫

拉鍊零件對齊
包口側邊位置

本體（正面）

本體翻回正面，包口和拉鍊的正面
朝內相對齊縫合

4
多餘的拉鍊布頭　縫合
折入內側

拉鍊

本體（正面）

另一側的拉鍊同 4 的作法和後片的
包口縫合

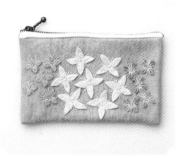

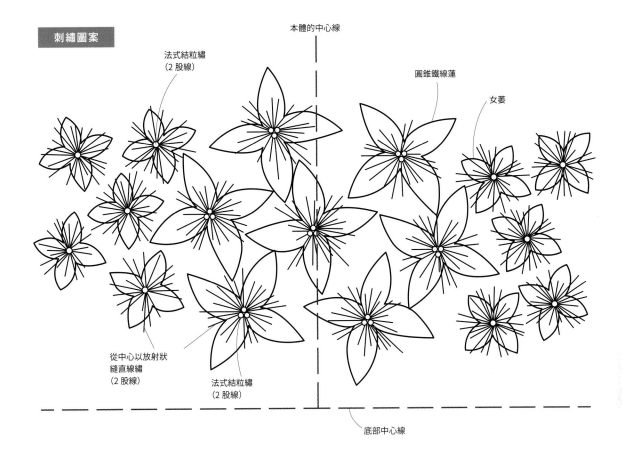

本體的中心線

法式結粒繡
（2 股線）

圓錐鐵線蓮

女萎

從中心以放射狀
縫直線繡
（2 股線）

法式結粒繡
（2 股線）

底部中心線

女萎的緞帶　p.114

材料

1份

2.5cm 寬的絨布緞帶 45cm（A 剪成 18cm、B 剪成 20cm、C 剪成 7cm）
女萎用羊毛氈 5×5cm
女萎用 25 號繡線 1m
髮圈 1 個
使用的染材：
絨布緞帶（一年蓬 C）、女萎（薄荷 M）

〈參考作品〉緞帶：絨布緞帶（生葉藍染）、女萎（薰衣草 F）、女萎繡線（薰衣草 M）

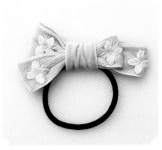

女萎（4 片）

作法

1

重疊 1cm 貼住
對折位置
對折位置
緞帶 A
8

重疊 1cm 貼住
對折位置
對折位置
緞帶 B
10

緞帶 A、B 以直線繡和法式結粒
繡縫住花，對折位置折疊起來，
以白膠貼合呈環狀

2

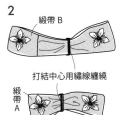

緞帶 B

打結中心用繡線纏繞

緞帶 A

緞帶 A、B 的打結中心用繡線
纏繞，做出皺折

3

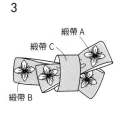

緞帶 A
緞帶 C

緞帶 B

錯開緞帶 A 和 B 露出的圖案，
在打結的中心捲上緞帶 C

4

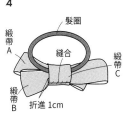

髮圈
緞帶 A
緞帶 C
縫合
緞帶 A
緞帶 B
折進 1cm

翻到背面，在緞帶 C 下方夾入
髮圈，把緞帶 C 的邊端往內折
後縫合

黑種草的收納包 p.112

材料
1份

本體表布用羊毛氈 20×18cm 2 片　本體裡布用平織棉布 20×20cm 2 片
黑種草用羊毛氈 5 種各 5×5cm　黑種草用 25 號繡線各 1m
花蕊、葉子用 25 號繡線 5m　16cm 長的拉鍊 1 條
使用的染材：
本體表布（咖啡 M 薄染）、本體裡布（咖啡 F）、藍綠色系黑種草（海州常山
的果實）、水藍色系黑種草（生葉藍染）、紫色系黑種草（黑豆 M）、粉色系黑
種草（藍錦葵 M）、淡粉色系黑種草（紅紫蘇酸性）、花蕊、葉子（藍錦葵 C）

前片・後片（各 1 片）

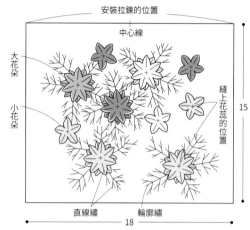

安裝拉鍊的位置
中心線
大花朵
小花朵
15
縫上花蕊的位置
18
直線繡　　輪廓繡

※包口的縫份為 0.5cm，其餘的縫份請加 1cm 裁剪
※後片沒有花和刺繡　※裡布為相同尺寸

大花瓣（10 片）

直線繡（2 股線）

小花瓣（5 片）

直線繡（2 股線）

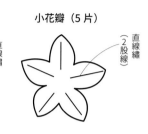

花的縫法

1
縫直線繡到表布上縫住花

2
第 1 片
第 2 片
錯開疊上第 2 片，以直線繡縫住

花蕊的作法

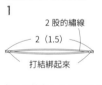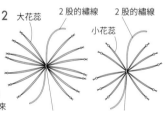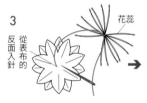

1
2 股的繡線
2（1.5）
打結綁起來
把 2 條剪成 2cm（小花 1.5cm）的繡線（2 股線）兩端打結綁起來

2
大花蕊　2 股的繡線
小花蕊　2 股的繡線
大花蕊 7 條，小花蕊 5 條，中心綁起來

3
花蕊
從表布的反面入針
小花朵
大花朵
綁住花蕊中心的繡線穿針，從表布的反面入針，再從花朵的中心出針縫住

作法

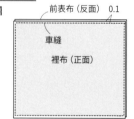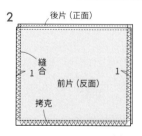

1
前表布（反面）　0.1
車縫
裡布（正面）
有縫花與刺繡的前表布和裡布都正面朝外相對齊後車縫
※後片也是相同作法

2
後片（正面）
縫合
1
前片（反面）
1
拷克
前片和後片都正面朝內相對齊，縫合兩側和底部，縫份要拷克

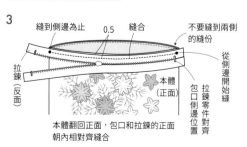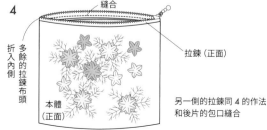

3
縫到側邊為止　0.5　縫合
不要縫到兩側的縫份
拉鍊（反面）
本體（正面）
從側邊開始縫
拉鍊零件對齊
包口側邊位置
本體翻回正面，包口和拉鍊的正面朝內相對齊縫合

4
縫合
折入內側
多餘的拉鍊布頭
拉鍊（正面）
本體（正面）
另一側的拉鍊同 4 的作法和後片的包口縫合

※M ＝明礬媒染、C ＝銅媒染、F ＝鐵媒染

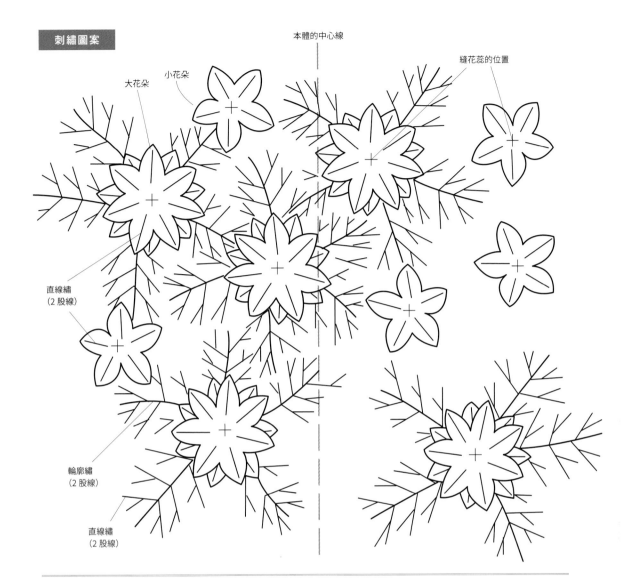

刺繡圖案

本體的中心線

大花朵

小花朵

縫花蕊的位置

直線繡
（2 股線）

輪廓繡
（2 股線）

直線繡
（2 股線）

黑種草的緞帶髮夾 p.113

材料

1 份

3.5cm 寬的絨布緞帶 50cm（A 剪成 18 cm、B 剪成 24 cm、C 剪成 8cm）
黑種草用羊毛氈 5×5cm
黑種草用 25 號繡線 50cm
花蕊、葉子用 25 號繡線 1m
使用的染材：
絨布緞帶（枇杷葉 M）、黑種草（枇杷葉 F）、花蕊、葉子（三葉草 M）

〈參考作品〉緞帶：絨布緞帶（赤楊 F）、黑種草大花朵（三葉草 M）、黑種草小花朵（黑
豆 M）、花蕊、葉子（海州常山的果實）

大花瓣（2 片）

作法

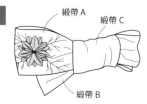

緞帶 A

緞帶 C

緞帶 B

① 緞帶 A 以直線繡錯開縫上 2 片黑種草的花，
　葉子以輪廓繡和直線繡縫製。
　→參照 p.140
② 製作花蕊，縫在花朵的中心
　→參照 p.140
③ 製作緞帶 A、B，錯開重疊，以緞帶 C 束起來
　→參照 p.139
④ 在緞帶的背面縫上髮夾零件

馬鈴薯的花
p.118

金斯梅　p.126

和紙的玫瑰
p.130

銀蓮花
p.127

花苞（3 片）

花萼
（5 片）

花瓣（2 片）

花苞（3 片）

花萼（2 片）

花瓣（5 片）

花萼（1 片）

大花瓣（2 片）

大花瓣（4 片）

小花瓣（3 片）

花芯（1 片）

葉子（4 片）

小花瓣（4 片）

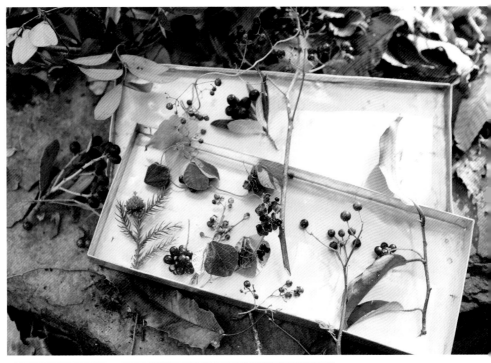

Veriteco

設計師　淺田真理子

生於日本櫪木縣，在東京生活二十年後，於 2015 年夫妻一同搬往香川縣的豐島居住。自設計專校畢業後，先後曾任職於服飾公司、雜貨店、手工藝材料店，於 2007 年 4 月，開始了 Veriteco 的活動。以全國各地的活動為主展售植物染的飾品。

＊活動近況與作品請參閱以下網站。
http://veriteco.com/
Instagram: http://www.instagram.com/veriteco/

攝影　福井裕子

投注兩年的時間赴本書的拍攝地豐島記錄四季風光。擅長捕捉生活、手作、風景等影像。
http://yukofukui.com
Instagram: http://www.instagram.com/yyukofukuiii/

譯者　陳佩君

輔仁大學日本語文學系、淡江大學日本研究所畢業，兩度前往日本交換留學。熱愛翻譯工作，期許以文字忠實重現閱讀的所見所聞。近年接觸版畫創作，悠遊於文化和藝術之間，追求人文與自然調和的生活。

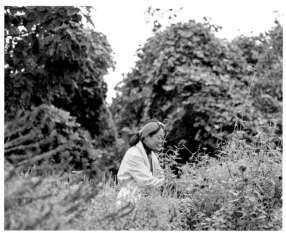

2019 年 9 月，作者 Veriteco 在香川縣小豆郡豐島的唐櫃岡地區開設了個人工作室「No.32」。

＜攝影協力＞
Teshima Art Museum
Toyo Olive Co.,Ltd
Akeda sekiyu
Teshima kanko https://teshima-navi.jp/
AWABEES TEL: 03-5786-1600
UTUWA TEL: 03-6447-0070

＜材料提供＞
藍熊染料株式會社
http://www.aikuma.co.jp/
p.65 小蘇打、銅媒染液、木醋酸鐵液

株式會社 Okadaya 新宿本店　TEL: 03-3352-5401
http://www.okadaya.co.jp/shinjuku/
p.15-59 染材，p.84-93, 96-115 作品
（極細毛線、絲質緞帶、蕾絲花邊、平織棉布、棉絨布、羊毛氈）

株式會社貴和製作所
http://www.kiwaseisakujo.jp
p.84-93, 96-115 作品
（髮圈、髮夾、胸針、耳環、耳夾零件）

DMC 株式會社
http://www.dmc.com
p.15-59 染材，p.84-93, 96-115 作品（25 號繡線 ECRU）

TOHO 株式會社
http://www.toho-beads.co.jp/
p.84-93, 96-115 作品（各式小珠子、木珠）

國家圖書館出版品預行編目 (CIP) 資料

Veriteco 植物染的春・夏・秋・冬／
Veriteco 著；陳佩君譯. – 初版. – 臺
北市：積木文化出版：家庭傳媒城邦
分公司發行，2020.09
　面；　公分
　譯目：Veriteco の草木染め：春・夏・
秋・冬 手づくりのあるくらし
　ISBN 978-986-459-241-8（平裝）

1. 染色技術 2. 工藝美術 3. 染料作物

966.6　　　　　　　109010745

VG0082

Veriteco 植物染的春・夏・秋・冬

原書名／ Veriteco の草木染め 春・夏・秋・冬 手づくりのあるくらし｜作者／ Veriteco ｜譯者／陳佩君｜總編輯／王秀婷｜責任編輯／張倚禎｜版權／徐昉驊｜行銷業務／黃明雪、林佳穎｜發行人／涂玉雲｜出版／積木文化 104 台北市民生東路二段 141 號 5 樓　電話：(02) 2500-7696　傳真：(02) 2500-1953　官方部落格：www.cubepress.com.tw　讀者服務信箱：service_cube@hmg.com.tw ｜發行／英屬蓋曼群島商家庭傳媒股份有限公司城邦分公司　台北市民生東路二段 141 號 11 樓　讀者服務專線：(02)25007718-9 24 小時傳真專線：(02)25001990-1　服務時間：週一至週五 09:30-12:00、13:30-17:00　郵撥：19863813　戶名：書虫股份有限公司　網站：城邦讀書花園｜網址：www.cite.com.tw ｜香港發行所／城邦（香港）出版集團有限公司　香港灣仔駱克道 193 號東超商業中心 1 樓　電話：+852-25086231　傳真：+852-25789337　電子信箱：hkcite@biznetvigator.com ｜馬新發行所／城邦（馬新）出版集團 Cite（M）Sdn Bhd　41, Jalan Radin Anum, Bandar Baru Sri Petaling, 57000 Kuala Lumpur, Malaysia.　電話：(603) 90578822　傳真：(603) 90576622　電子信箱：cite@cite.com.my ｜製版印刷／上晴彩色印刷製版有限公司｜封面完稿／張倚禎｜ 2020 年 9 月 8 日初版一刷　Printed in Taiwan.　售價／ NT$580
ISBN 978-986-459-241-8　版權所有・翻印必究

タイトル：Veriteco の草木染め 春・夏・秋・冬・手づくりのあるくらし
Veriteco NO KUSAKIZOME HARU・NATSU・AKI・FUYU TEZUKURI NO ARU KURASHI
著者：Veriteco
© Veriteco
© 2018 Graphic-sha Publishing Co., Ltd
This book was first designed and published in Japan in 2018 by Graphic-sha Publishing Co., Ltd. through AMANN CO., LTD.
This Complex Chinese edition was published in 2020 by Cube Press, a division of Cite Publishing Ltd.
Japanese edition creative staff
Book design:Motoko Kitsukawa
Instructions, diagrams and patterns:Noriko Tamesue
Production cooperation:Mikio Asada
Planning and editing:Noriko Nagamata (Graphic-sha Publishing Co., Ltd.)